你的臉

鄭恩惠（정은혜） 圖&文　黃薇之 譯

寫在前面

1. 書中收錄的畫作是選自恩惠從2013年開始畫畫至今的約150件作品。

2. 誇飾畫是用鉛筆在紙上繪圖，彩色畫則標示了作品大小與使用媒材。

3. 書中收錄的文章是選自恩惠寫的日記和信件，僅修正了錯別字，原封不
 動地呈現恩惠寫的原文。

你的臉

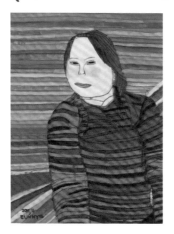

鄭恩惠（정은혜）圖＆文

黃薇之 譯

哭的時候就要哭，

開心的時候就要開心，

我也真的不知道，

該停下來了吧。

恩惠與臉孔們

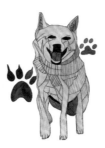

33歲的藝術家

1990年11月18日出生於首爾第一醫院。

2013年2月開始，在媽媽的家家酒美術教室裡畫畫。

在汶湖里河邊市集裡繪製「你的臉」誇飾畫（Caricature），

第一次作畫是在8月某個炎熱的一天，

在河邊市集展示了畫作。

也曾在牛耳洞火車設施中辦了畫展，

受世宗市之邀舉辦過畫展。

曾在韓國身心障礙者就業開發院繪製插圖。

曾出版《寶藍的幸福職場生活》一書並賺了錢。

曾就職於楊平郡身心障礙者福利院，

認真地做了清潔工作也賺了錢。

目前和發展遲緩的朋友們一起畫畫。

曾在《我們的藍調時光》中飾演韓志旼的雙胞胎姊姊「英希」。

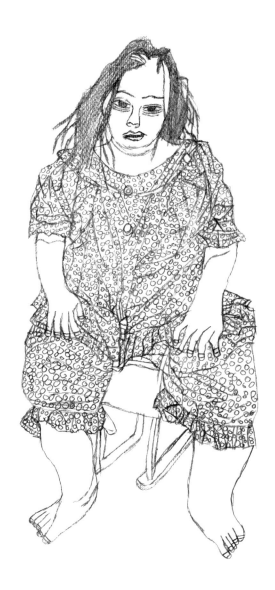

「你好，我是恩惠。」

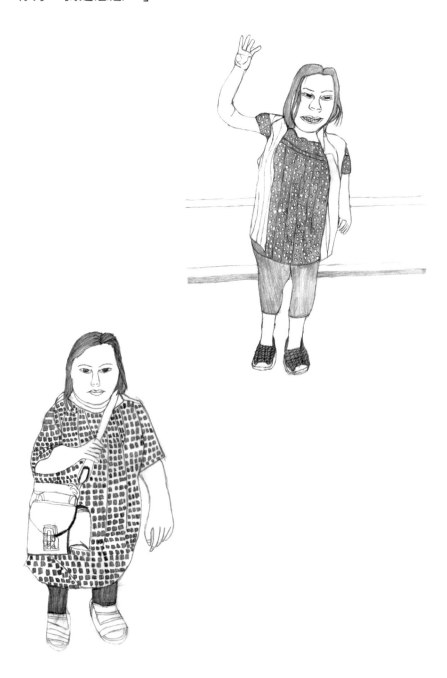

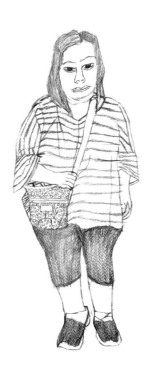

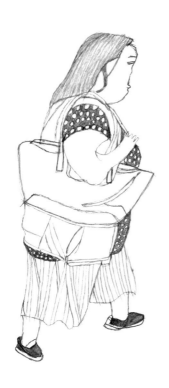

如果能有魅力的外表

我，為什麼……和其他人不一樣？

我，為什麼行為與其他人不同呢？

我，為什麼個性和想法在任何方面都不一樣？

就連說出來的對話也跟別人不一樣呢？

我的外表跟別人不同嗎？

如果我也有外貌的話就好了。

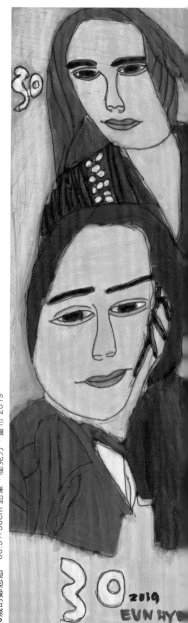

<div style="writing-mode: vertical-rl">30歲的鄭恩惠　60.5×50cm 鉛筆、壓克力、畫布 2019</div>

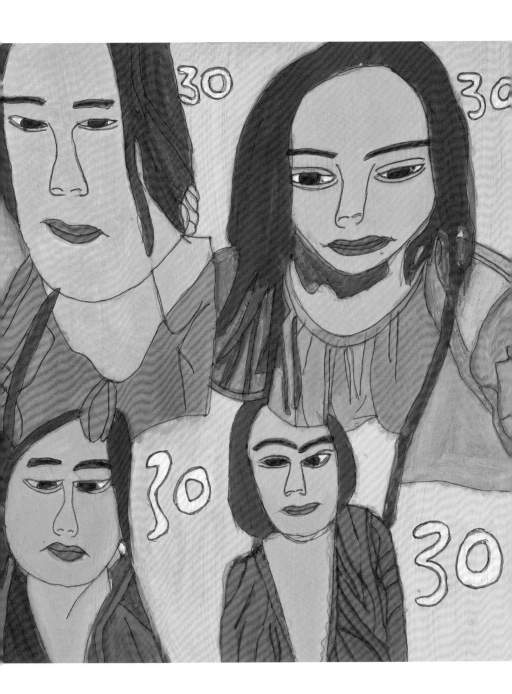

11

我，為什麼會這樣呢？

我，為什麼會這樣呢？

我好孤獨、好害怕，

為什麼我生來就有這樣的身心障礙，

不該生下我的、不該來到這世上。

我好邊緣，沒有一起玩的朋友，

我的人生真的太辛苦了。

我，為什麼會這樣呢？

我對我自己感到好奇，

我為什麼會被同齡孩子嘲笑呢？

我好苦惱，

我知道如果我死了會很好，

但還是想歇一歇，

想睡覺，

想哭。

哭的時候就要哭，

開心的時候就要開心，

我也真的不知道，

該停下來了吧。

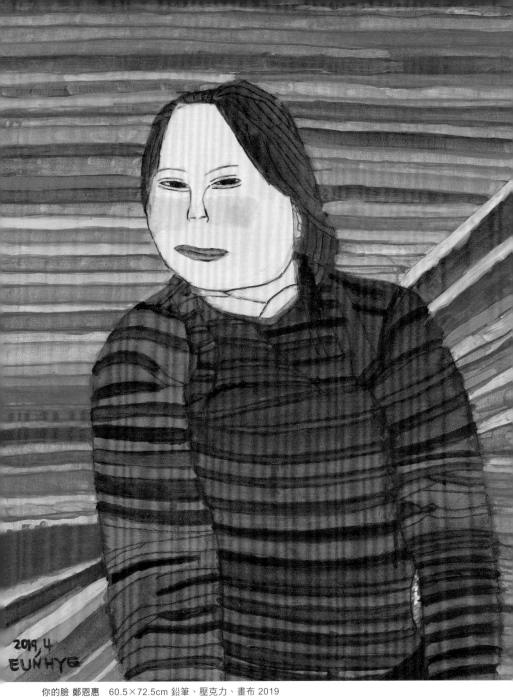

你的臉 鄭恩惠　60.5×72.5cm 鉛筆、壓克力、畫布 2019

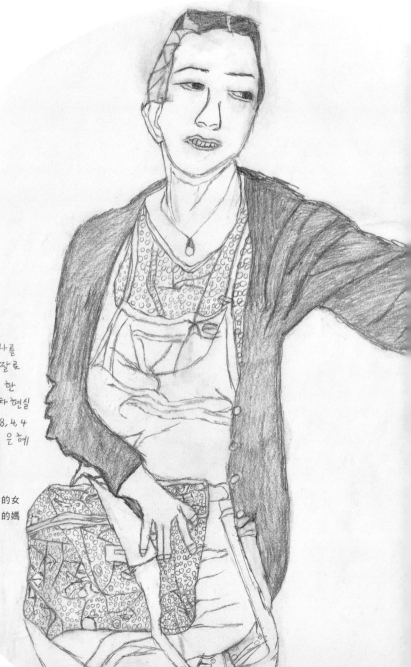

나를
사랑스러운 딸로
태어나게 한
엄마 장차현실
2018. 4. 4
은혜

讓我成為可愛的女
兒誕生於世上的媽
媽張賢實
2018.4.4
恩惠

媽媽好可愛！

看起來也是一個非常帥氣的人，

把我好好扶養長大，好好地拯救了我，

就是一個溫暖的媽媽。

我媽媽是知名漫畫家，

真的很厲害，

媽媽最棒了！我愛妳。

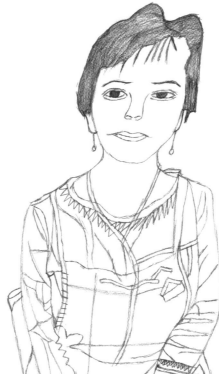

2018.9.21星期五
張賢實小姐
恩惠畫作家

爸爸很珍貴

爸爸，真心祝您生日快樂，

這段時間讓您費心了，

辛苦您了。

歡迎跟媽媽第一次在兩水里的回憶，

對我們姊弟倆來說「爸爸」是很珍貴的，

對我來說也很感謝讓我有了「親爸爸」，

真的真心地愛您。

雖然您累了但我來撒嬌吧，

哎咿哎咿哺咿哺咿啊昂啊昂，

愛你唷嗚唷嗚唷～

帥小子恩柏

我想買好吃的給你，

無論何時，需要的話，

我會為你做任何事，

恩柏，我愛你。。

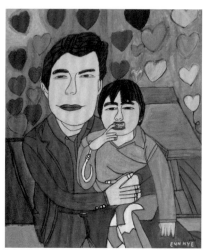

爸爸和恩柏
60.5×72.5cm 鉛筆、壓克力、畫布 2021

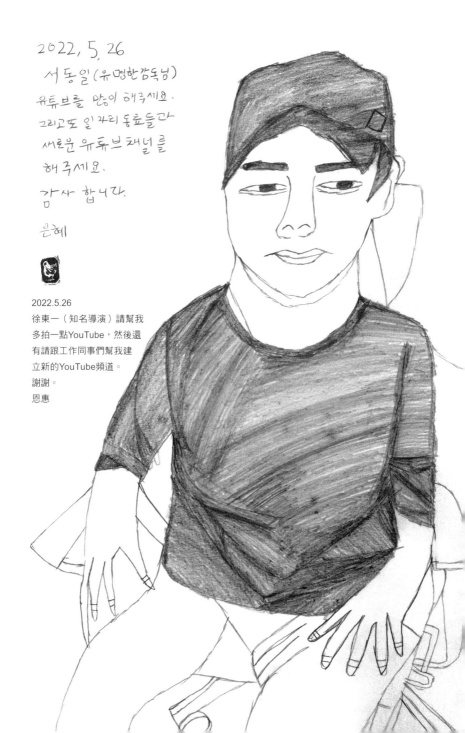

2022, 5, 26
　서동일 (유명한감독님)
유튜브를 많이 해주세요.
그리고또 일 자리 동료들간
새로운 유튜브채널를
해주세요.
감사 합니다.

　은혜

2022.5.26
徐東一（知名導演）請幫我
多拍一點YouTube，然後還
有請跟工作同事們幫我建
立新的YouTube頻道。
謝謝。
恩惠

我的家人

李漸達

總是那麼漂亮長得像金慈玉❶的我奶奶，真的好美好漂亮。

張賢實

我媽媽是辛苦的天使，優雅又閃閃發亮的可愛鬼。

徐恩柏

我弟弟是像天使一樣的小可愛，恩字輩取名的姊弟，撒嬌鬼。

❶ 韓國已故女演員，有「國民媽媽」之稱，
　 親切形象深獲粉絲喜愛。

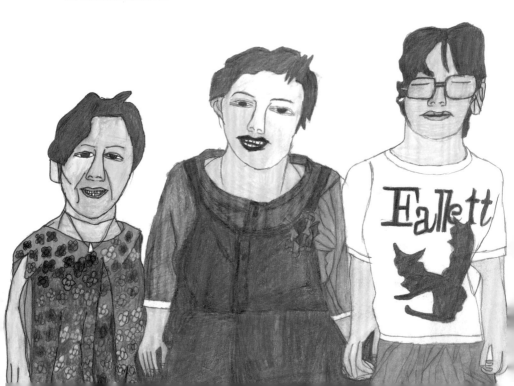

徐東一

我爸爸是個很常生氣但內心善良的王子,厲害的人。

Jiro

永遠都是我們家的小弟弟,愛搖尾乞憐、搗蛋鬧事的調皮鬼。

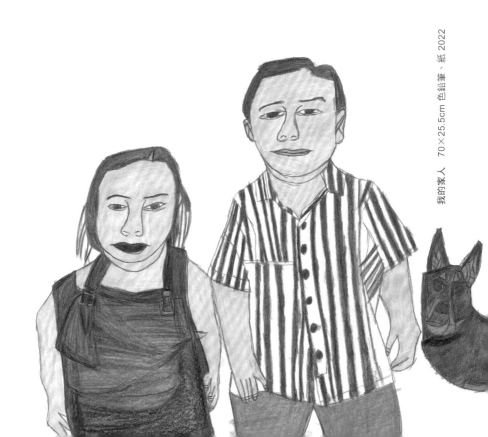

我的家人 70×25.5cm 色鉛筆、紙 2022

給自豪的Jiro

Jiro呀你好嗎？

我是恩惠姊姊，一開始不知道你是誰的狗狗，

你來到畫室後，大家都在說你好可愛，

可是你那天變得好小，聽說是得了皮膚病，

所以才開始喜歡上我了吧。

姊姊只要有你就很幸福，

喜歡你調皮的時候，也很感謝你暴衝迎接我的時候，

當你靠近我的時候，你來找我是那樣的深情又溫暖。

我一早醒來時，

你在我門前拜託我快點起床叫醒我時，

真的很謝謝你一直守護我還有等待我，

跟你一起玩最好玩了。

還有你的一切都不一樣了，

耳朵變長了，聲音也大了，尾巴也真的很大，

還會跳起來搖尾諂媚，你真的好屬害，

也有好好守著家裡，你真的是個乖小孩。

多虧了你，讓我有了力量，

自豪的Jiro呀，身為男孩子的你真的很帥，

愛你唷，掰掰。

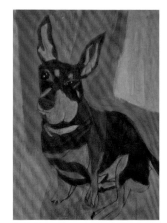

調皮的Jiro
24×33cm 鉛筆、壓克力、畫布 2019

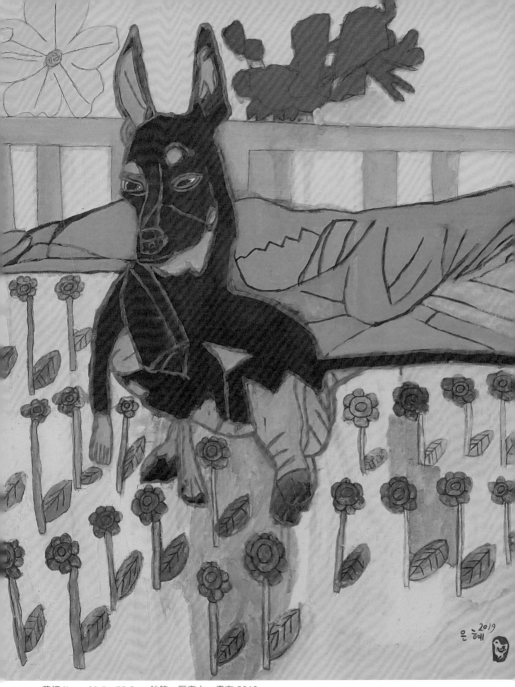

草坪Jiro　60.5×72.5cm 鉛筆、壓克力、畫布 2019

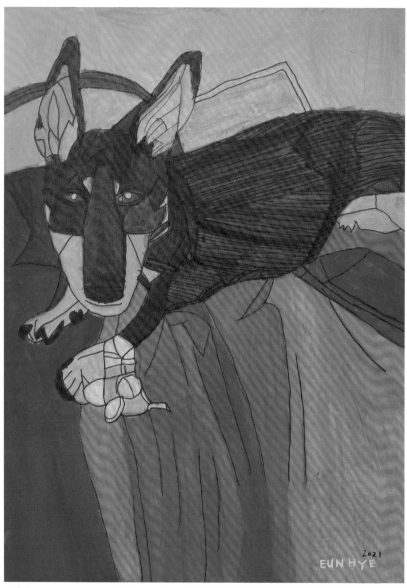

可愛的Jiro　53×72.5cm 鉛筆、壓克力、畫布 2021

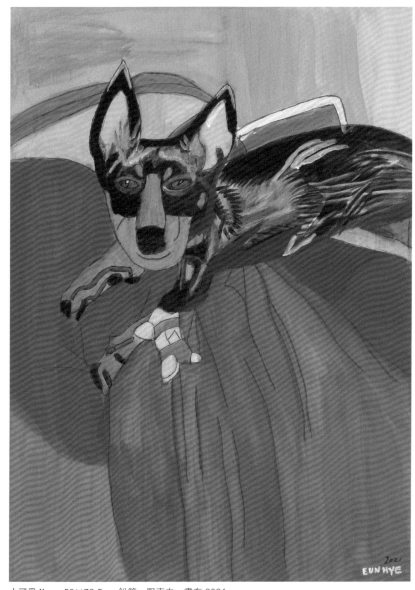

小可愛Jiro　53×72.5cm 鉛筆、壓克力、畫布 2021

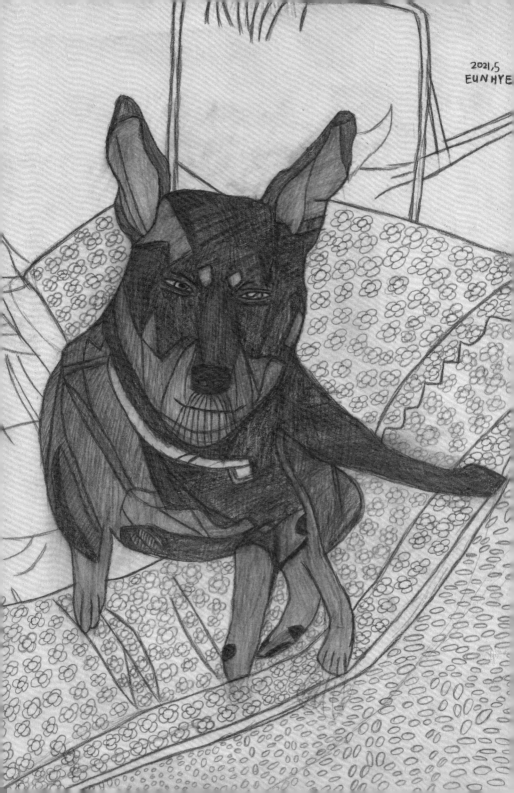

小可愛

1 + 1 = 小可愛

2 + 2 = 小可愛

3 + 3 = 小可愛

4 + 4 = 小可愛

5 + 5 = 小可愛

6 + 6 = 小可愛

7 + 7 = I love you

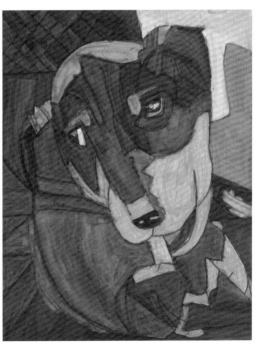

寶寶Jiro　40.9×31.8cm 壓克力、畫布 2022

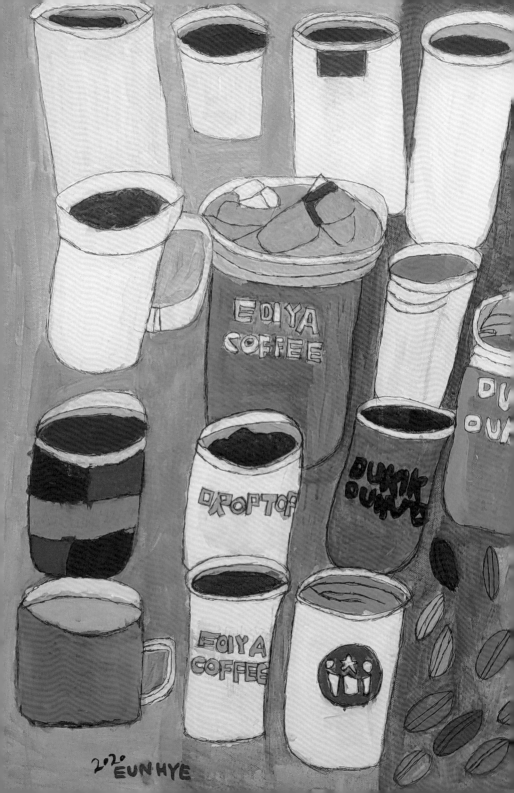

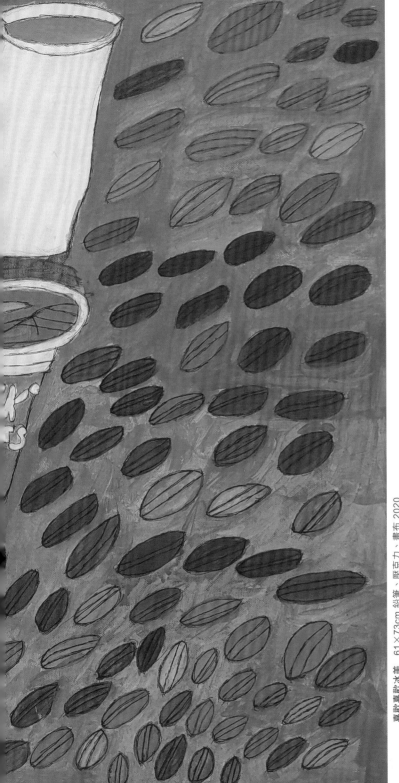

喜歡喜歡喜歡冰美　61×73cm 鉛筆、壓克力、畫布 2020

喜歡美式咖啡

總是會想起美式咖啡。

總是會想喝美式咖啡。

熱熱的、冰冰的

開心時喝美式咖啡

孤單時喝美式咖啡

難過時喝美式咖啡

在畫展上喝美式咖啡

想要唱歌時喝美式咖啡

想喝的時候喝美式咖啡

在福利院裡喝美式咖啡

空閒時喝美式咖啡

在外面時也喝美式咖啡。

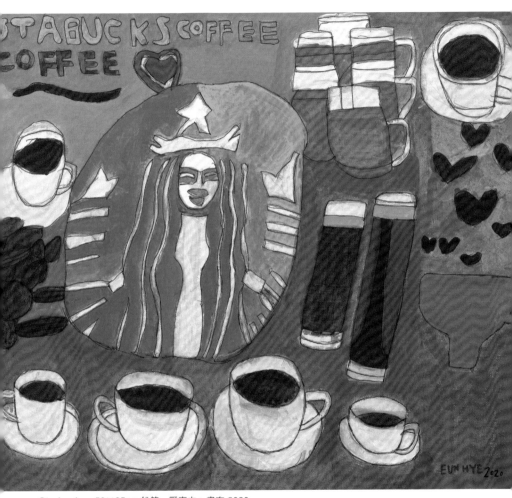

Starbucks 53×65cm 鉛筆、壓克力、畫布 2020

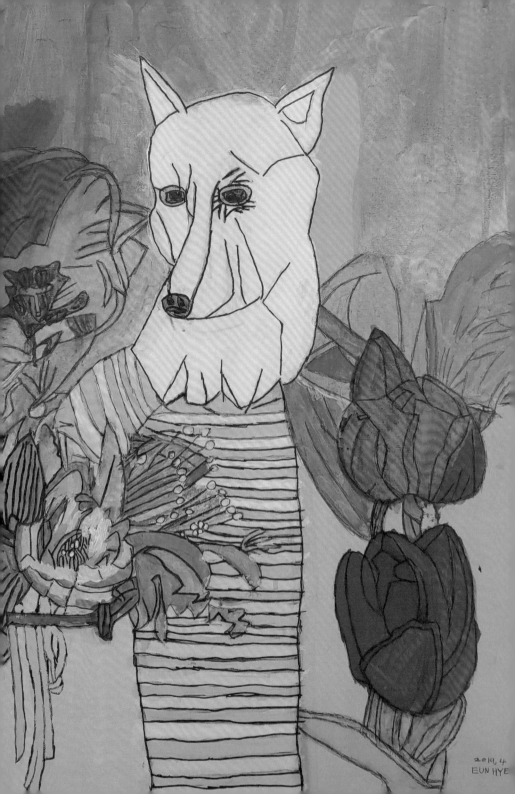

2019. 4
EUN HYE

天然花2 27.5×22cm 鉛筆、壓克力、畫布 2019

吉甘的春天 60.5×72.5cm 鉛筆、壓克力、畫布 2019

花瓣　50.3cm（圓型）鉛筆、壓克力、畫布 2019

美麗的花　39.3×27.2cm 水彩、紙 2019

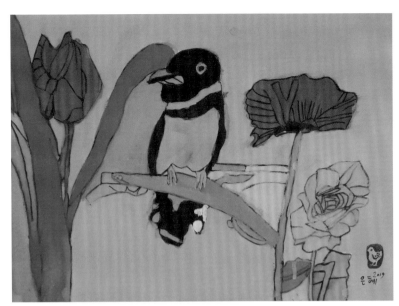

鸚鵡和美麗的世界　46×33.5cm 水彩、壓克力、紙 2019

我想成為的一天

因為這陣子畫了人，

春、夏、秋、冬……

看著植物、靜物畫、各種花，也想要畫，

或是動物、畫花還有各式各樣的都想要畫。

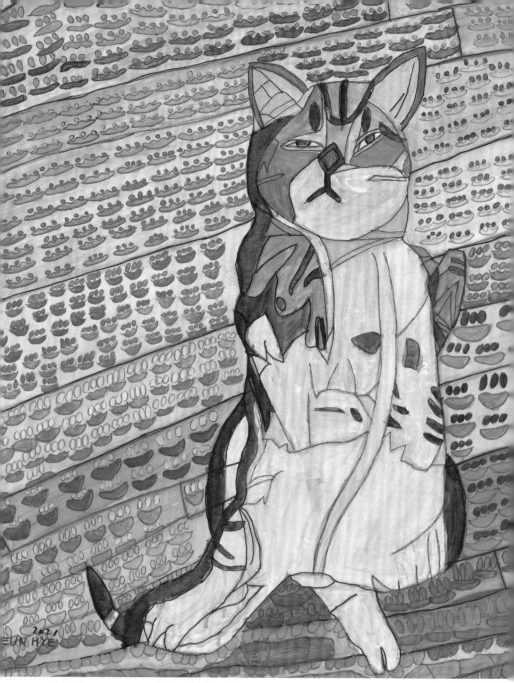

貓咪亮太　60.5×72.5cm 鉛筆、壓克力、畫布 2021

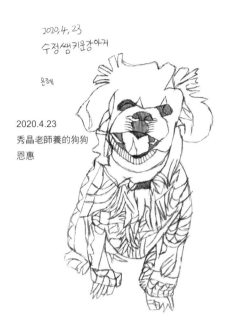

2020.4.23
수정쌤키운강아지

은혜

2020.4.23
秀晶老師養的狗狗
恩惠

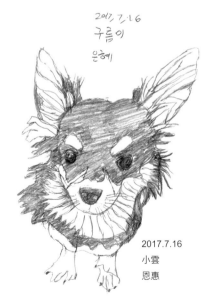

2017.7.16
구름이

은혜

2017.7.16
小雲
恩惠

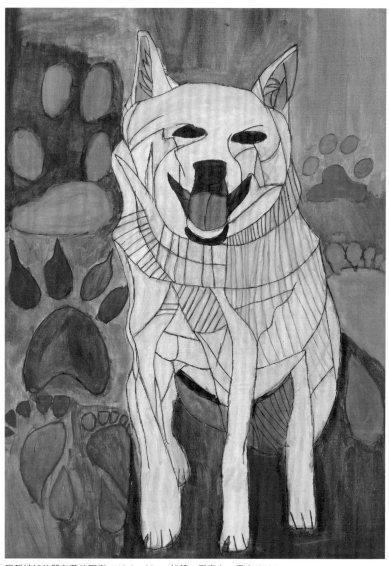

恩靜姊姊的朋友養的阿樹　45.5×65cm 鉛筆、壓克力、畫布 2021

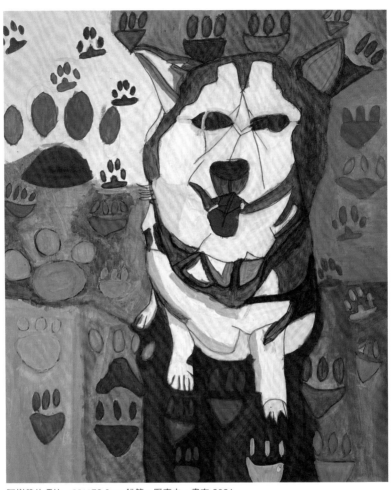

阿樹養的嘎比　60×72.8cm 鉛筆、壓克力、畫布 2021

「是我喜歡的。」

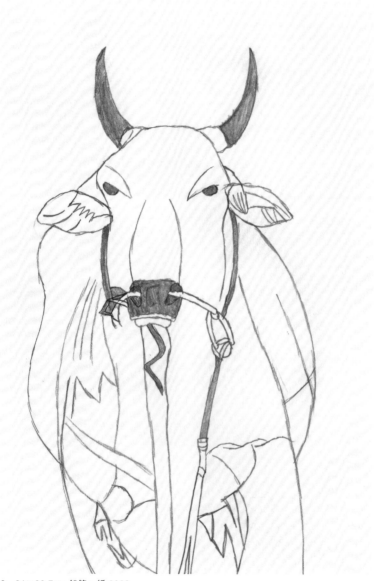

牛2 21×29.7cm 鉛筆、紙 2022

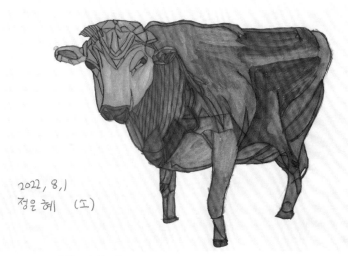

2022, 8, 1
정은혜 （工）

牛1　39.3×27.2cm 鉛筆、水彩、紙 2022

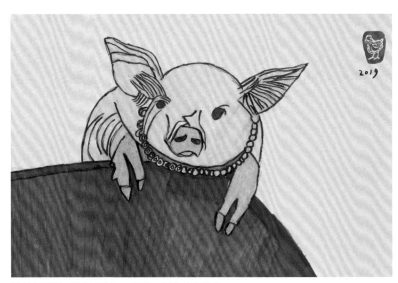

2019

2019年豬年　39.3×27.2cm 鉛筆、水彩、紙 2019

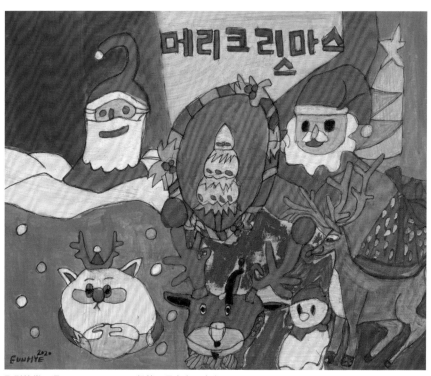

聖誕快樂12月25日　53×65cm 鉛筆、壓克力、畫布 2019

度過一天

1月份的話　一天

2月份的話　時間

3月份的話　短暫的時間

4月份的話　不久之後

5月份的話　就這樣過了之後

6月份的話　就那麼走了

7月份的話　就這樣離開

8月份的話　消失不見

9月份的話　被遺忘的季節

10月份的話　相遇的故事

11月份的話　因為有了變化

12月份的話　是最後的禮物。

我喜歡畫臉，

因為每個人都不一樣，

都是漂亮、帥氣並且值得驕傲的。

珍貴的臉孔們

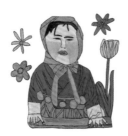

我畫臉

媽媽在家家酒畫室裡

教小朋友們畫畫，

因為羨慕小朋友畫畫的樣子，

所以我也一起畫了，

這是我第一次畫的畫。

我畫臉，

就照我看到的樣子畫。

我喜歡畫臉，

因為每個人的臉都不一樣，

都是漂亮、帥氣並且值得驕傲的。

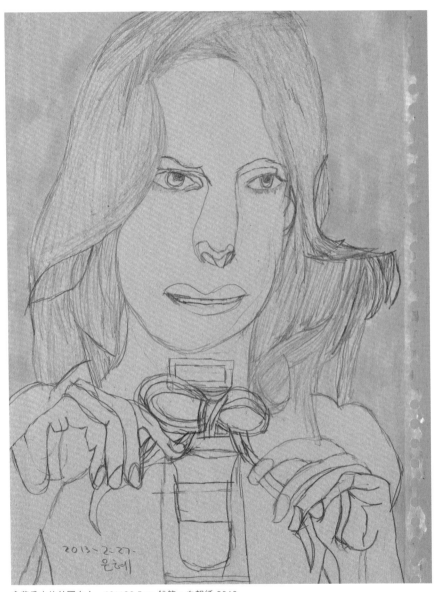

拿著香水的外國女人　19×26.5cm 鉛筆、白報紙 2013

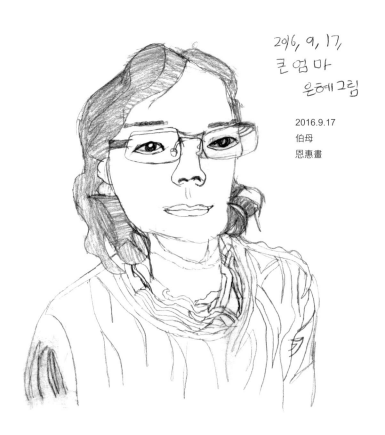

2016, 9, 17,
큰 엄마
은혜 그림

2016.9.17
伯母
恩惠畫

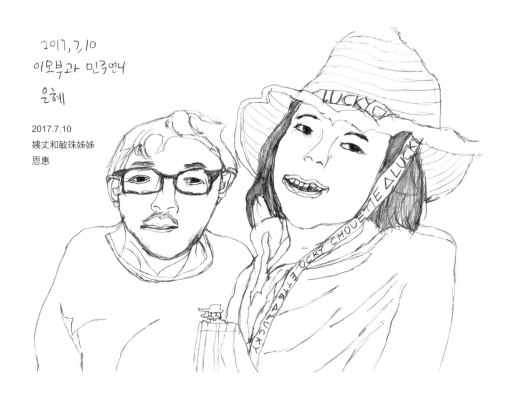

2017, 7, 10
이모부과 민주언니
은혜

2017.7.10
姨丈和敏珠姊姊
恩惠

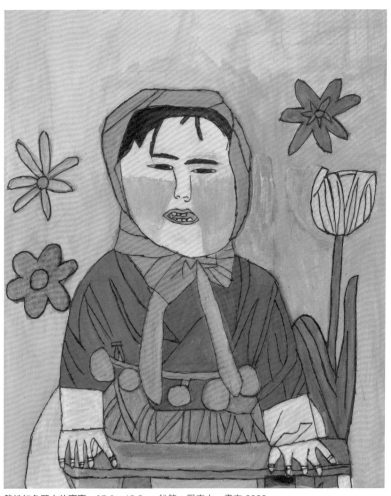

戴粉紅色頭巾的寶寶　37.9×45.5cm 鉛筆、壓克力、畫布 2022

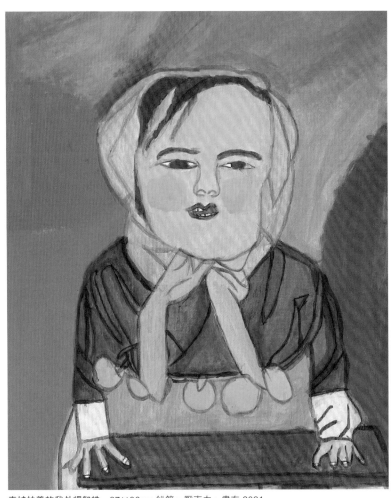

表姊扶養的我外甥智皓　27×36cm 鉛筆、壓克力、畫布 2021

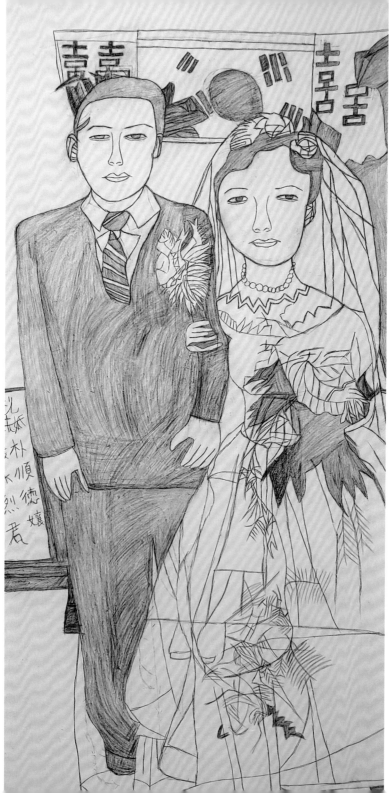

朴順德外婆婚禮　70×139cm 炭精筆、韓國壯紙 2020

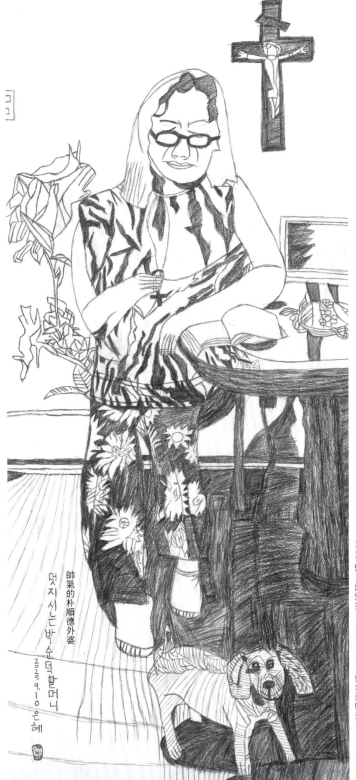

帥氣的朴順德外婆

멋지시는박순덕할머니

2020.9.10 은예

朴順德外婆　60×139cm 炭精筆‧紙 2020

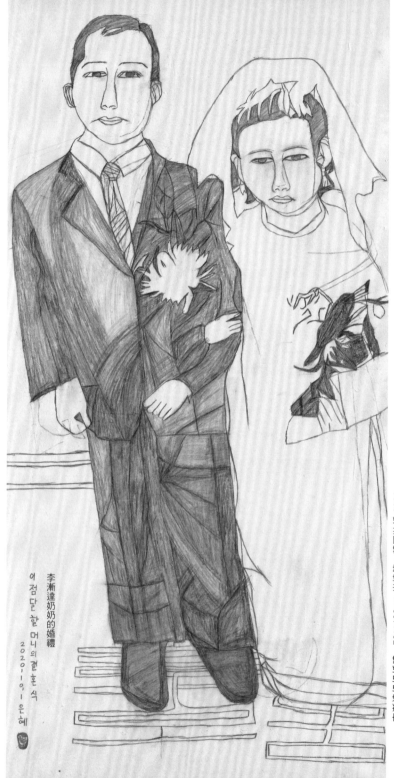

李漸達奶奶的婚禮

이 점달 할머니의 결혼식

2020 · 10 · 1 은혜

李漸達奶奶婚禮　70×139cm 炭精筆 · 韓國壯紙 2020

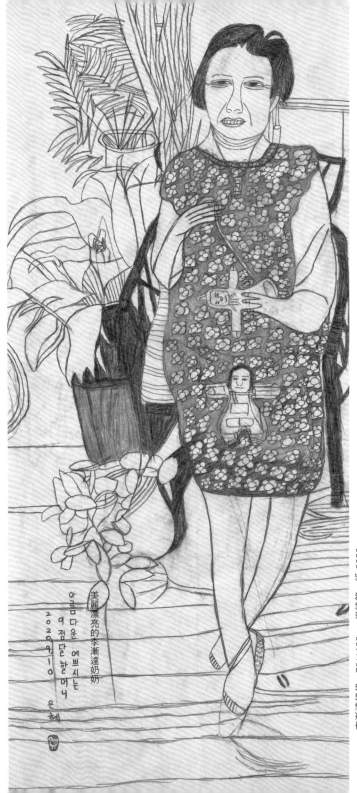

美麗漂亮的李漸達奶奶
아름다운 예쁘시는
이점달할머니
2020.9.10 은혜

李漸達奶奶　70×139cm 炭精筆、紙 2020

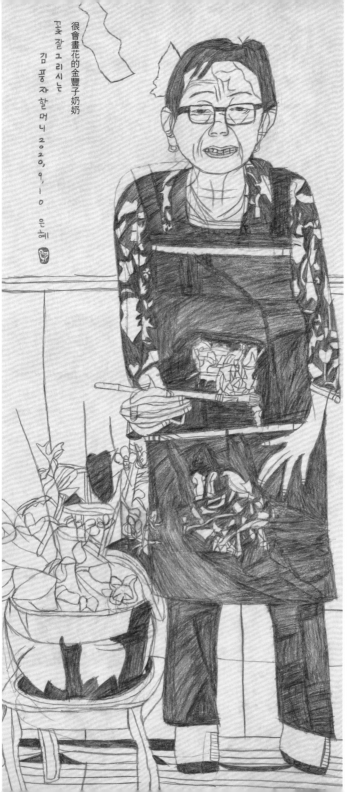

很會畫花的金豐子奶奶

金豐子奶奶　63×139cm 炭精筆、韓國壯紙 2020

笑

笑是媽媽看著我時

笑是小雲❷對我笑時

笑也是福利院的老師們、受訓生們大聲笑的時候

笑也是在笑的時候

笑也是開心見面時

笑也是幸福的時候

笑也是肚子吃飽時

❷ 出現在P35的小狗。

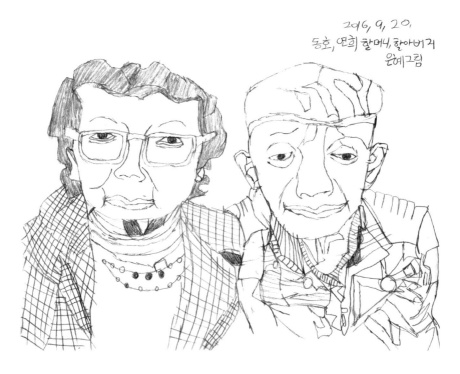

2016, 9, 20,
동호, 연희 할머니, 한아버지
은혜그림

2016.9.20
東浩、妍熙的奶奶、爺爺
恩惠畫

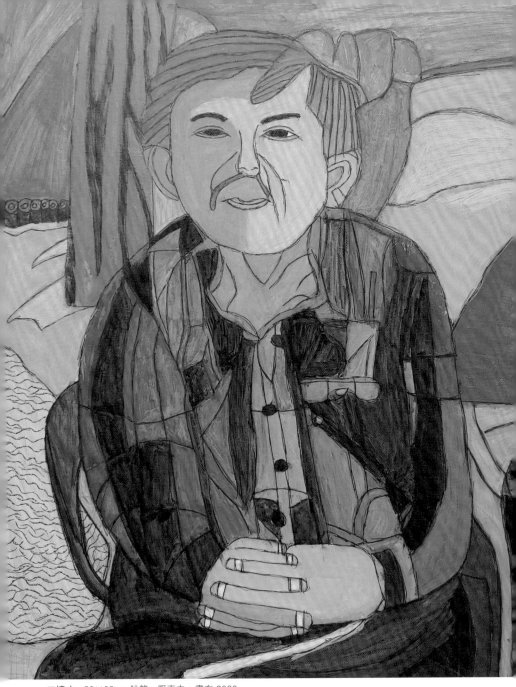

二姨丈　53×65cm 鉛筆、壓克力、畫布 2020

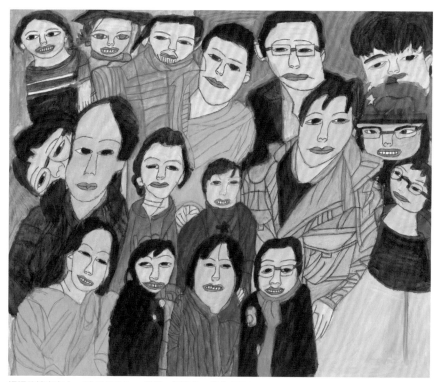

媽媽的娘家家人　60.5×72.5cm 鉛筆、壓克力、畫布 2020

親戚們

我的外婆朴順德很厲害非常長壽，是時髦的人，

是我很愛的外婆，我尊敬她並且愛她。

我的姊夫和太太還有小孩過著幸福快樂的日子，真的是太好了。

敏珠姊姊真的很漂亮，是新娘子。

小姊夫是爸爸了，時間過得好快，真好啊。

笑臉迎人的小阿姨要去上班會很忙吧。

大阿姨也是一樣要上班會很忙吧。

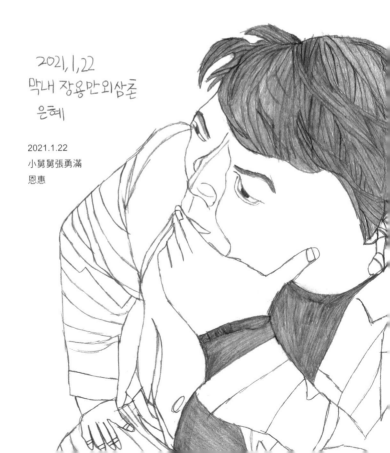

2021.1.22
小舅舅張勇滿
恩惠

金美瓊前輩

西村畫家金美瓊，

是媽媽的前輩，

畫畫真的畫得很好，

是帥氣的人。

她是背著背包去國外旅行的人，

總是會給我力量的人，

是一個好人，

是珍貴的人，堂堂正正善良的人。

被愛著 52.5×72.5cm 鉛筆、壓克力、畫布 2020

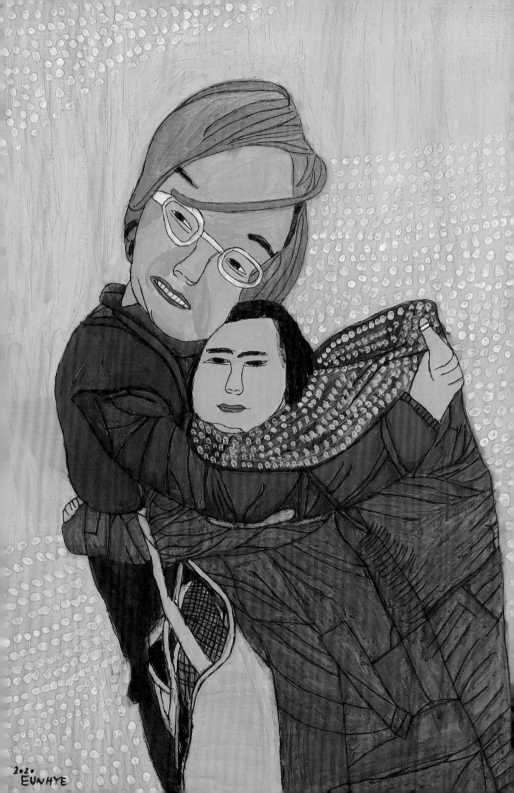

「他們真的是很好的人啊。」

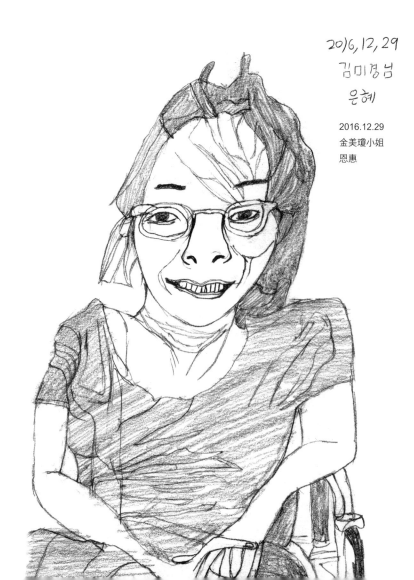

2016,12,29
김미경님
은혜

2016.12.29
金美瓊小姐
恩惠

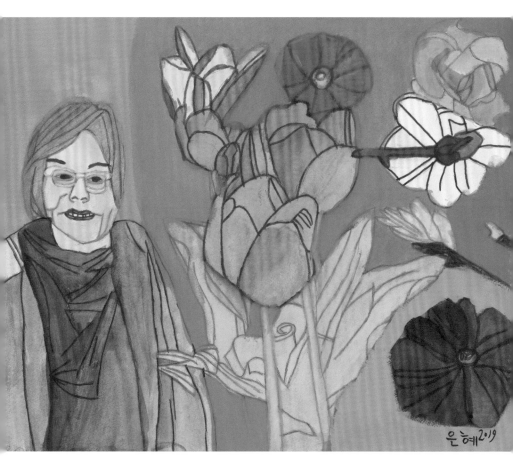

金美瓊前輩　41×53cm 水彩、壓克力、紙 2019

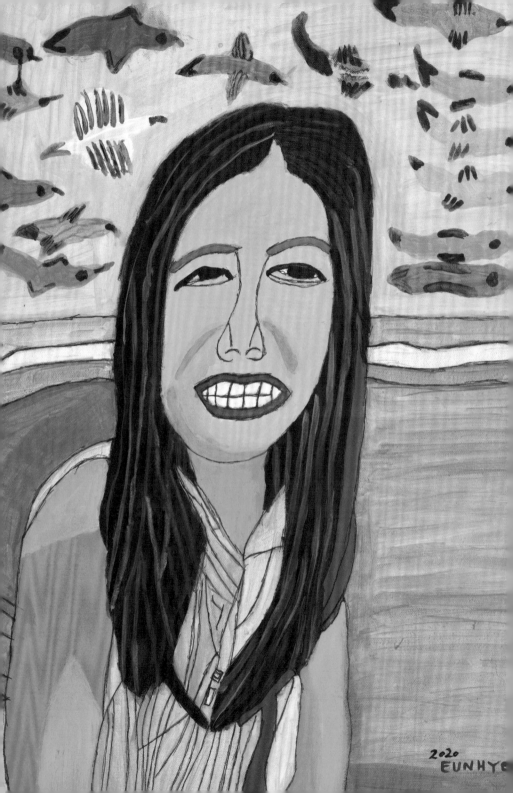

當我仰望天空時

當我仰望天空時，心中浮現的是大海。

當我仰望天空時，心中浮現的是水聲。

當我仰望天空時，心中浮現的是自來水。

當我仰望天空時，心中浮現的是狂風。

當我仰望天空時，心中浮現的是下雨。

當我仰望天空時，心中浮現的是涼爽的風吹來。

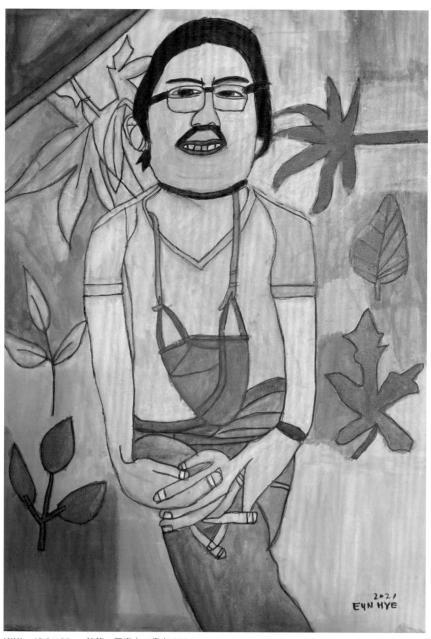

KiKi 45.5×65cm 鉛筆、壓克力、畫布 2021

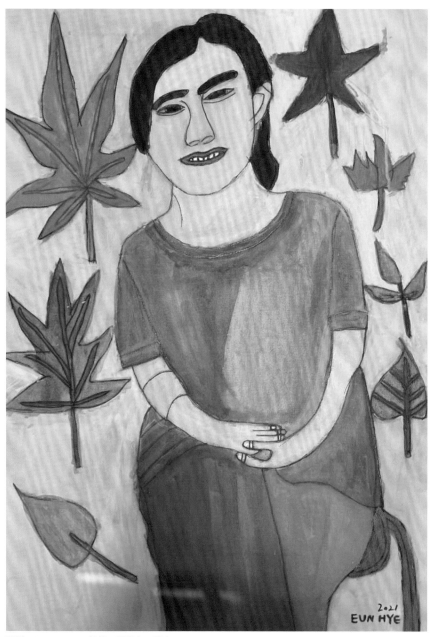

藝媛　45.5×65cm 鉛筆、壓克力、畫布 2021

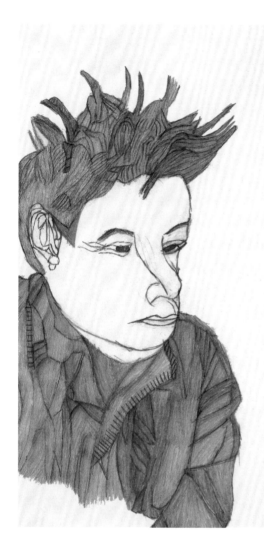

2019,4,18
이명수님
은혜

2019.4.18
李明秀先生
恩惠

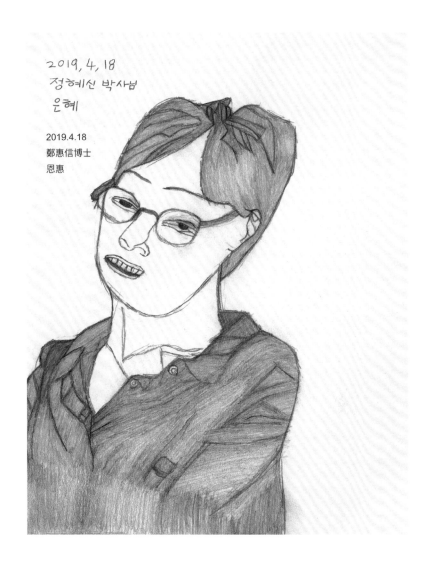

2019, 4, 18
정혜신 박사님
은혜

2019.4.18
鄭惠信博士
恩惠

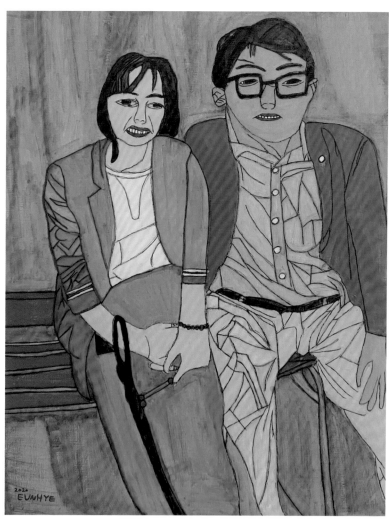

泰安錦城韓醫院醫師夫婦　60.5×72.5cm 鉛筆、壓克力、畫布 2020

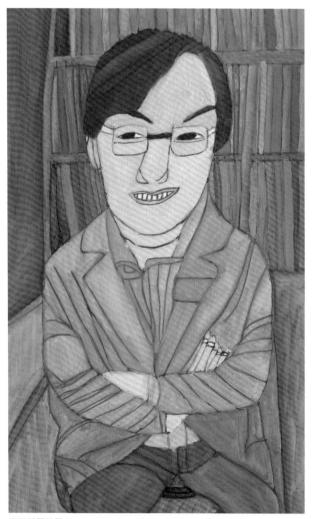

慶熙韓醫院醫師　27×45.5cm 鉛筆、壓克力、畫布 2022

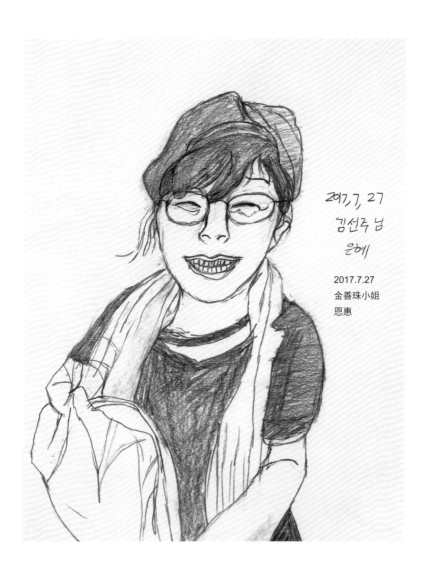

2017,7, 27
김선주 님
은혜

2017.7.27
金善珠小姐
恩惠

開心的話就開心

我總是笑著，

因為我很開朗嗎？

我一直是個幸福的孩子，

我開心的話會想聽音樂，

我對自己感到開心的話，真的會很漂亮。

我為什麼會這樣呢？

2019.8.9
張慧靜姊姊
恩惠

2019, 8 9
장혜정 언니
은혜

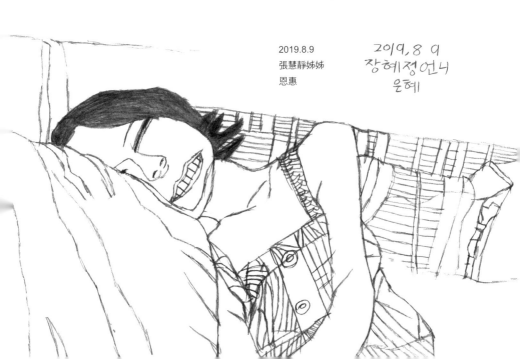

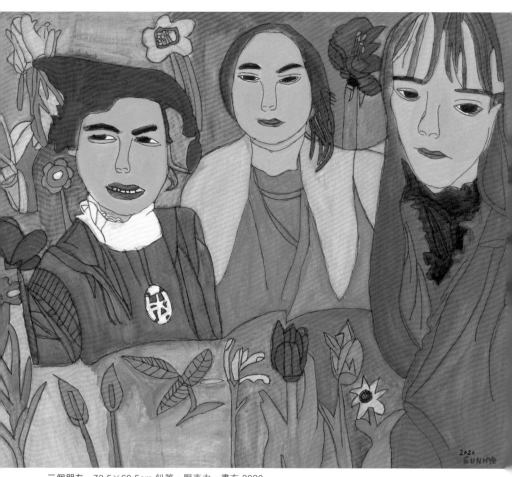

三個朋友　72.5×60.5cm 鉛筆、壓克力、畫布 2020

為什麼我生來就有身心障礙呢

人們為什麼盯著我看？

為什麼看起來是這樣呢？

因為我是特殊的人才看的嗎？

是的，這很普通。

我為什麼一開始生來就有身心障礙呢？

可是我現在也不是身心障礙者了，

我也成為明星了，

人氣也變高了。

2018, 3, 27
조혜란 이모
은혜

2018.3.27
趙惠蘭阿姨
恩惠

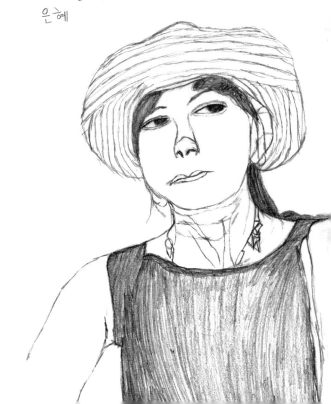

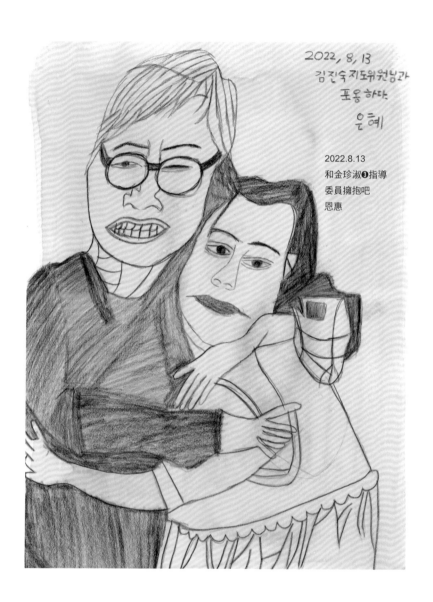

2022, 8, 13
김진숙 지도위원님과
포옹하다.
은혜

2022.8.13
和金珍淑❸指導
委員擁抱吧
恩惠

　　❸ 韓國勞工運動家。

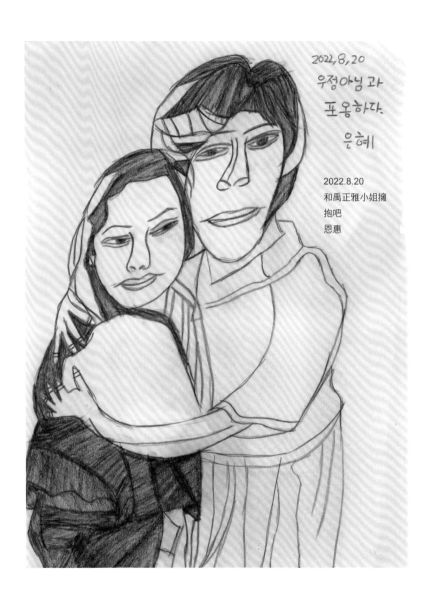

2022,8,20
우정아님 과
포옹하다,
은혜

2022.8.20
和禹正雅小姐擁
抱吧
恩惠

鏡子

因為我漂亮，才照鏡子的嗎？

因為我可愛，才照鏡子的嗎？

因為我很受歡迎，才照鏡子的嗎？

人們盯著我看時，才照鏡子的嗎？

因為我越來越像媽媽了，才照鏡子的嗎？

因為我討人喜歡，才照鏡子的嗎？

因為我總是那麼漂亮、可愛、受歡迎？

還是人們看到我越來越像媽媽的樣子，都覺得太討人喜歡了？

為什麼這麼常照鏡子呢？

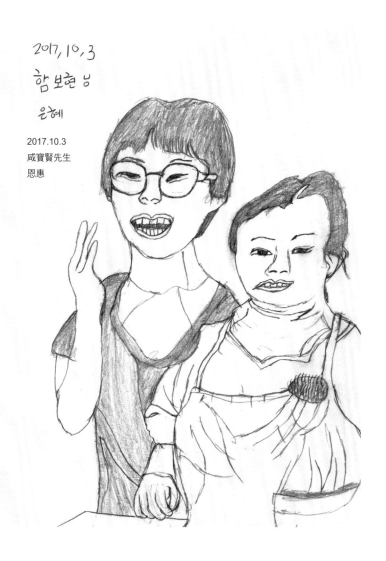

2017, 10, 3

함 보현 님

은혜

2017.10.3
咸寶賢先生
恩惠

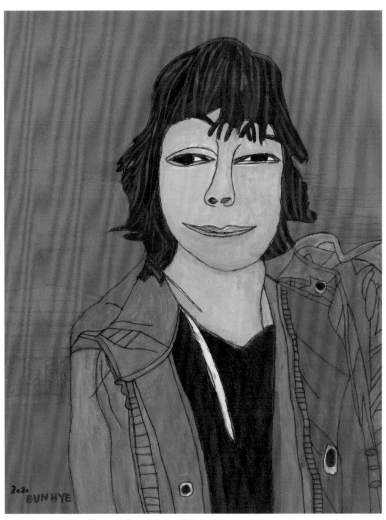

我的朋友尚敏　53×65cm 鉛筆、壓克力、畫布 2020

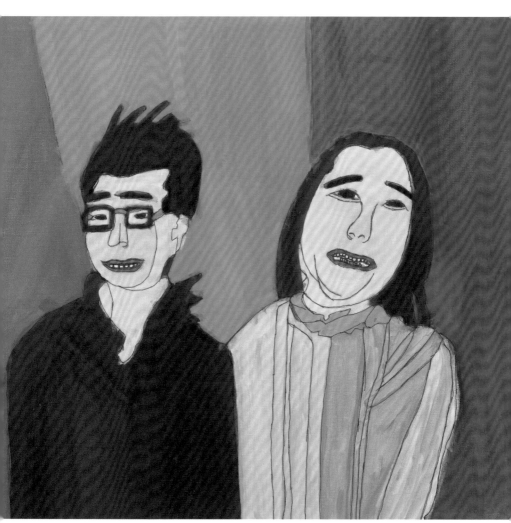

兩姊妹　73×60.6cm 鉛筆、壓克力、畫布 2021

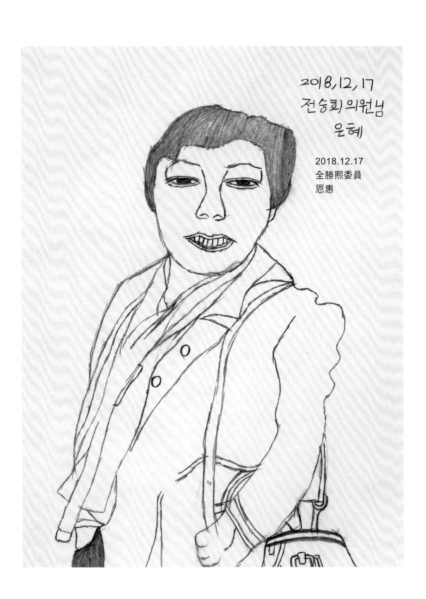

2018, 12, 17
전승회) 의원님
은혜

2018.12.17
全勝熙委員
恩惠

我會記得

謝謝你愛我、善意看待我，

並且大力地稱讚我，

我會一直記得的。

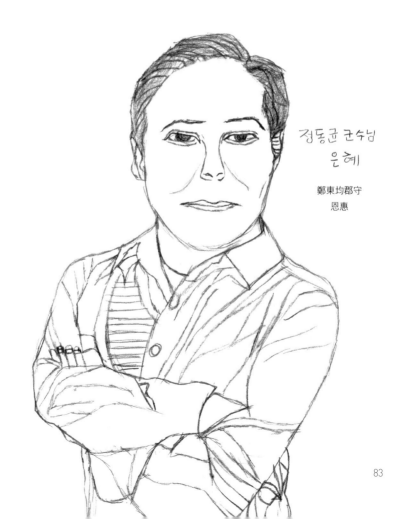

정동균 군수님
은혜

鄭東均郡守
恩惠

要跟我喝一杯嗎？

要跟我喝杯咖啡嗎？

要跟我喝杯酒嗎？

要跟我喝杯茶嗎？

要跟我永遠在一起嗎？

要跟我相愛嗎？

要跟我傳訊息、KakaoTalk嗎？

要跟我談戀愛、約會嗎？

要跟我一起嗎？

要跟我手牽手嗎？

要跟我互相對望嗎？

咖啡師Art Family先生　52.5×72.5cm 鉛筆、壓克力、畫布 2020

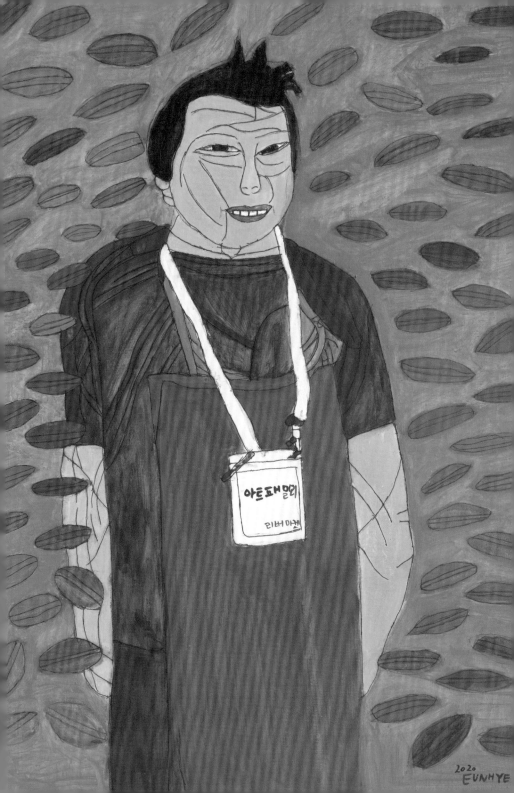

「我們一起在汶湖里河邊市集。」

2018, 3,5
하윤교나 연우양
은혜

2018.3.5
荷允和妍雨小妹妹
恩惠

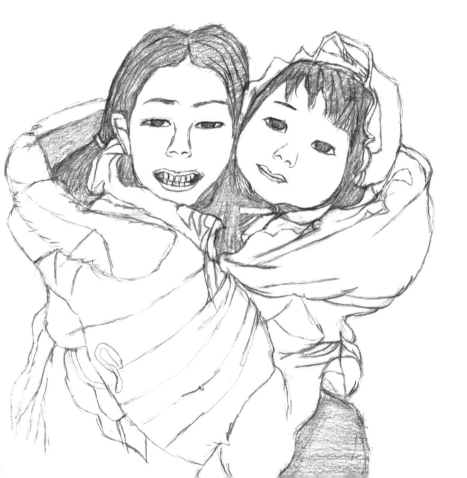

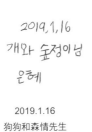
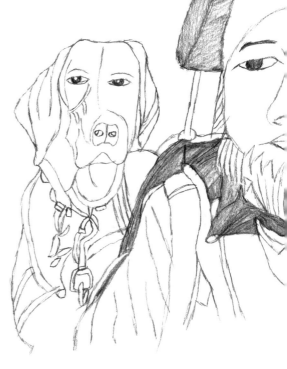

2019,1,16
개와 숲정이님
은혜

2019.1.16
狗狗和森情先生
恩惠

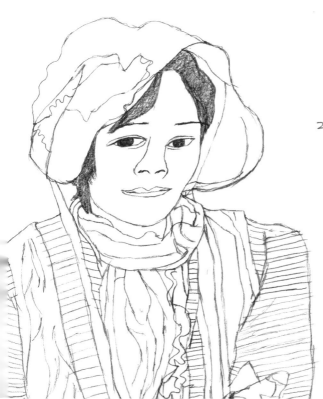

2017, 10, 29
스프링 님
은혜

2017.10.29
Spring小姐
恩惠

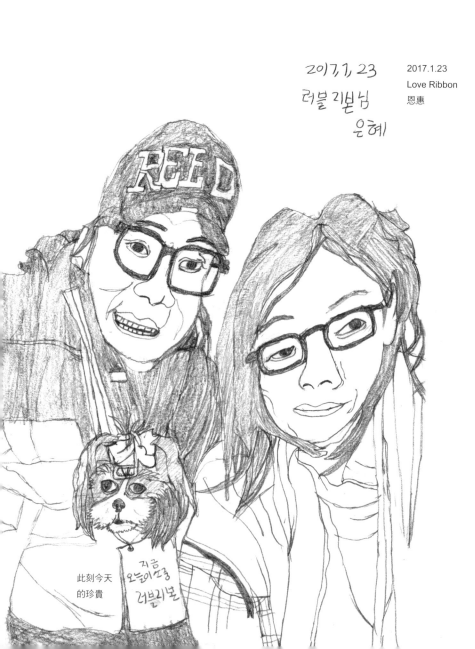

2017.7.23
러블리본님
은혜

2017.1.23
Love Ribbon
恩惠

此刻今天
的珍貴

지금
오늘이소중
러블리본

2016, 12, 27
삐딱공방님
은혜

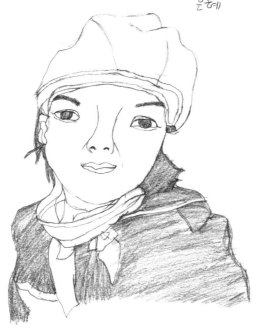

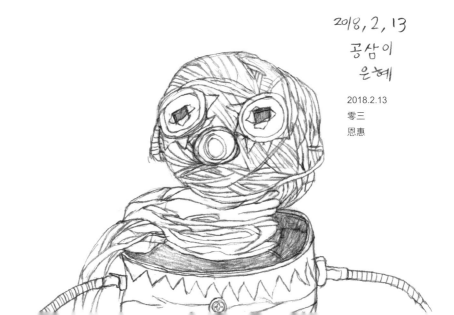

2016.12.27
歪斜工坊先生
恩惠

2018, 2, 13
공삼이
은혜

2018.2.13
零三
恩惠

我忙碌的一天

忙碌的日子裡一邊畫圖一邊賺錢，

有客人來的話，要打招呼迎接，

原來我要在這裡才能感到安心啊。

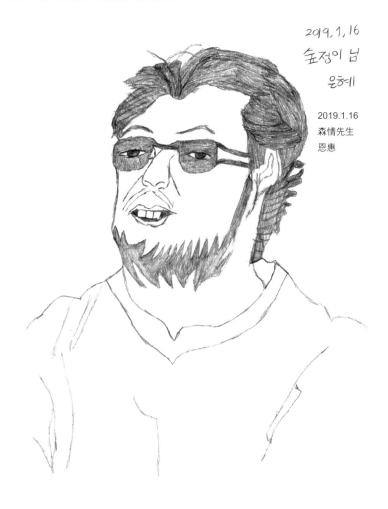

2019.1.16
森情先生
恩惠

2017.10.28
土蜂的夢
恩惠

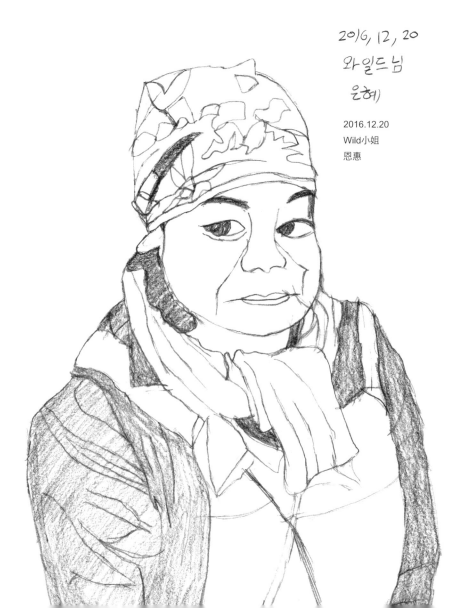

2016, 12, 20
와일드님
은혜)

2016.12.20
Wild小姐
恩惠

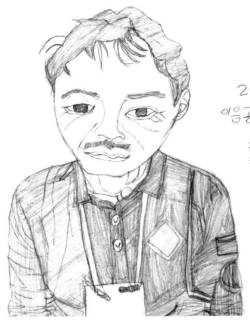

2016,10,14
이음공방 남편분님

2016.10.14
李恩工坊的丈夫

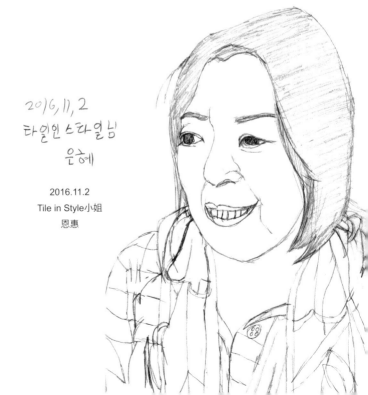

2016,11,2
타일인 스타일님
은혜

2016.11.2
Tile in Style小姐
恩惠

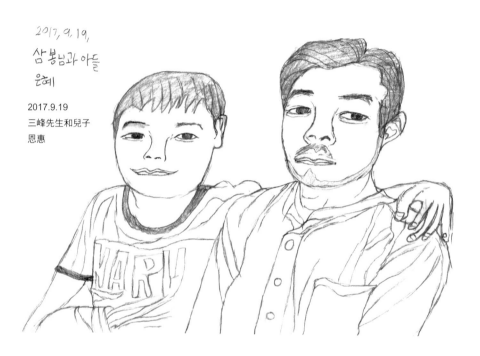

2017, 9, 19,
삼봉님과 아들
은혜

2017.9.19
三峰先生和兒子
恩惠

2018,3,5
바느질공작소님
은혜

2018.3.5
針線活工作室小姐
恩惠

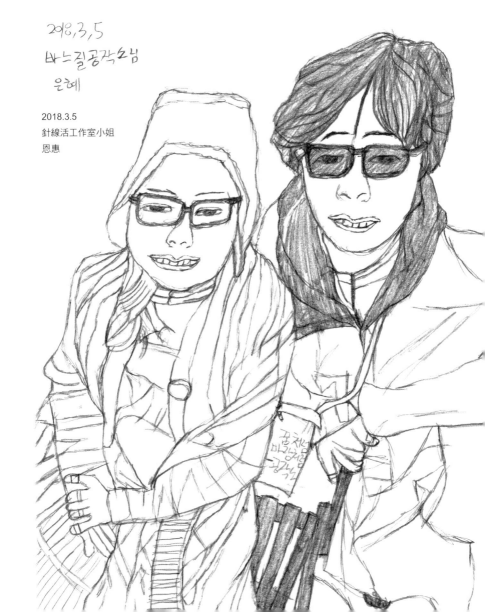

幸福

我來到汶湖里河邊市集總是很幸福，

我會想念大家的，

番茄小伙子應該也會想著我的。

和其他攤主一起真的很開心，

總是對我很好、照顧我、給我吃的，

謝謝疼愛我的攤主們，

真的辛苦大家了。

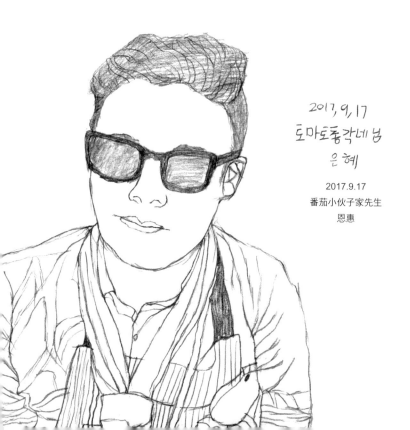

2017.9.17
番茄小伙子家先生
恩惠

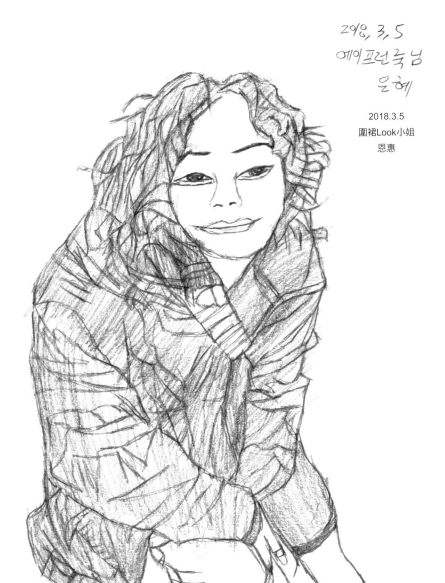

2018, 3, 5
에이프런룩 님
은혜

2018.3.5
圍裙Look小姐
恩惠

我是妳的粉絲

我一直是妳的粉絲，

我好想見妳，

我在看著妳呢，

試著學妳的聲音，也試著要畫妳，

我看著照片，想起妳的話又拿出來看，好想見妳，

所以希望妳可以抱抱我。

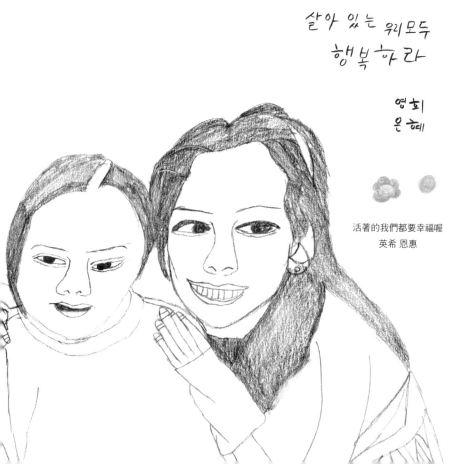

活著的我們都要幸福喔
英希 恩惠

「活著的我們都要幸福喔。」

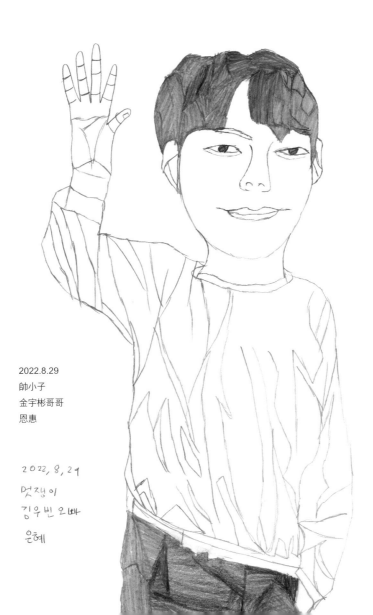

2022.8.29
帥小子
金宇彬哥哥
恩惠

2022, 8, 29
멋쟁이
김우빈오빠
은혜

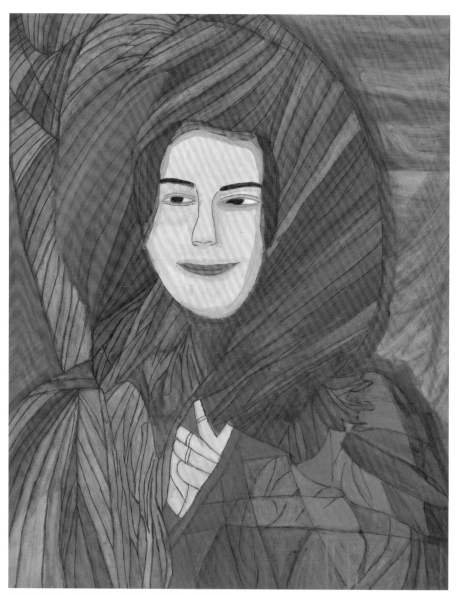

女神志昅姊姊 60.6×73cm 鉛筆、壓克力、畫布 2022

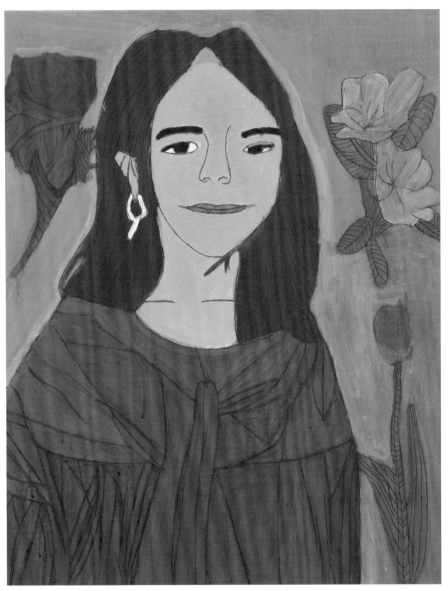

志旼姊姊　50×60.5cm 鉛筆、壓克力、畫布 2022

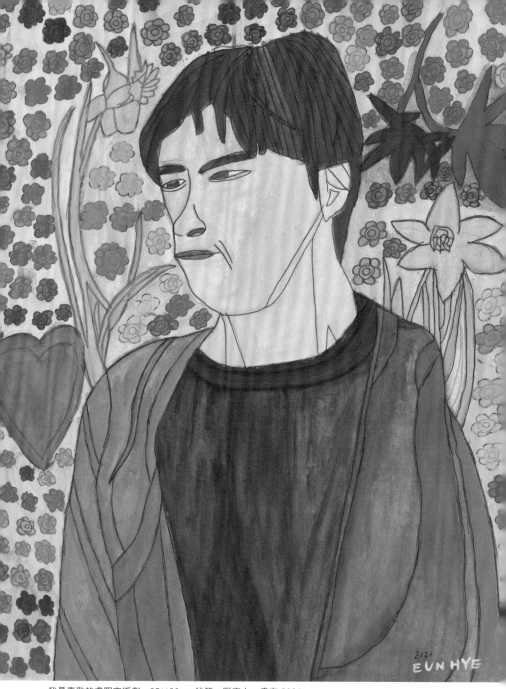

我最喜歡的盧熙京編劇　65×80cm 鉛筆、壓克力、畫布 2021

2021, 2, 21
멋지시 는
김규태 감독님
은혜

021.2.21
帥氣的金圭泰導演
恩惠

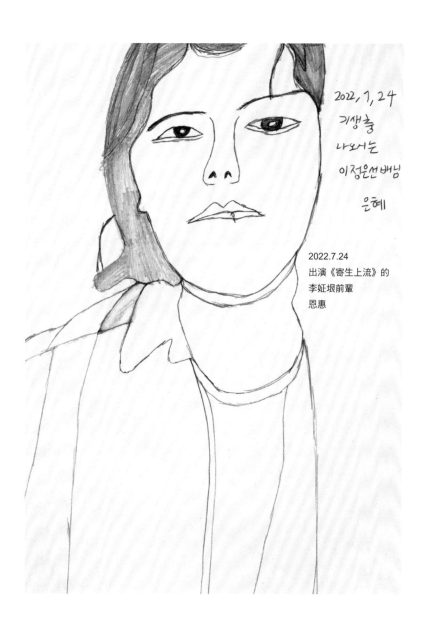

2022, 7, 24
기생충
나오시는
이정은선배님

은혜

2022.7.24
出演《寄生上流》的
李姃垠前輩
恩惠

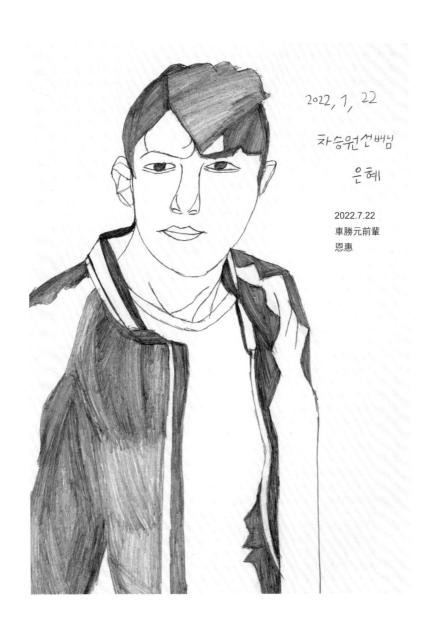

2022, 7, 22

차승원선배님

은혜

2022.7.22
車勝元前輩
恩惠

我做得很好嗎？

我很會編織，

也很會寫詩，

圖也畫得很好，

清掃也做得非常好，

也很會跳舞，

歌也唱得很好，

大聲尖叫也很厲害，

塗著色本也很棒，

學習聖經也很厲害，

也很擅長律動，

也很會收東西，

洗碗也很厲害，

也很會笑。

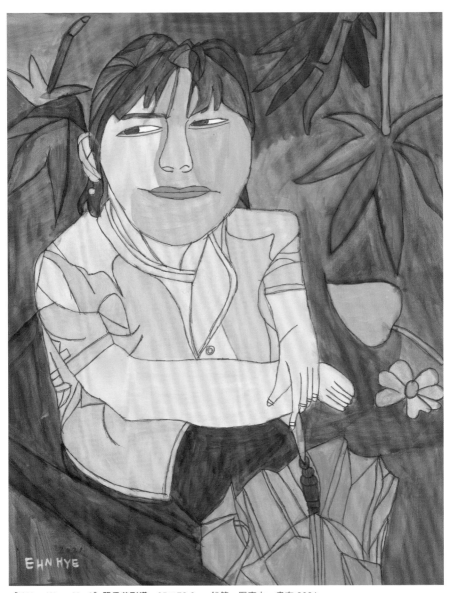

《If You Were Me 2》張秀英副導　65×72.8cm 鉛筆、壓克力、畫布 2021

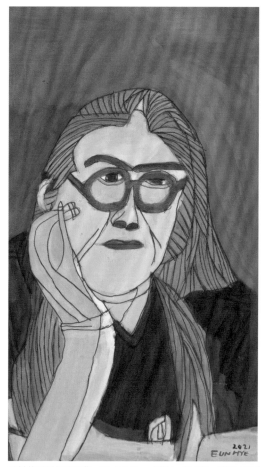

新村藍調嚴仁浩前輩　24.4×41cm 鉛筆、壓克力、畫布 2021

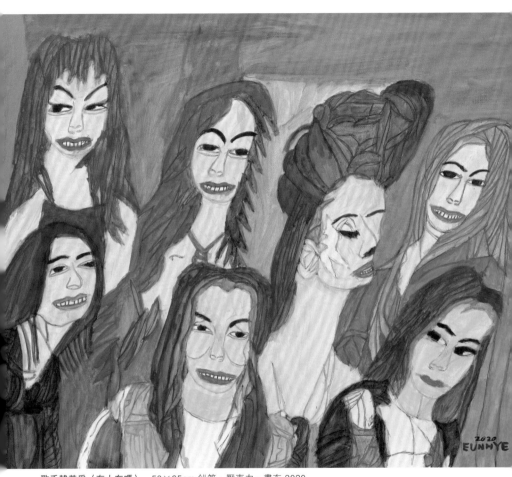

歌手韓英愛〈有人在嗎〉　53×65cm 鉛筆、壓克力、畫布 2020

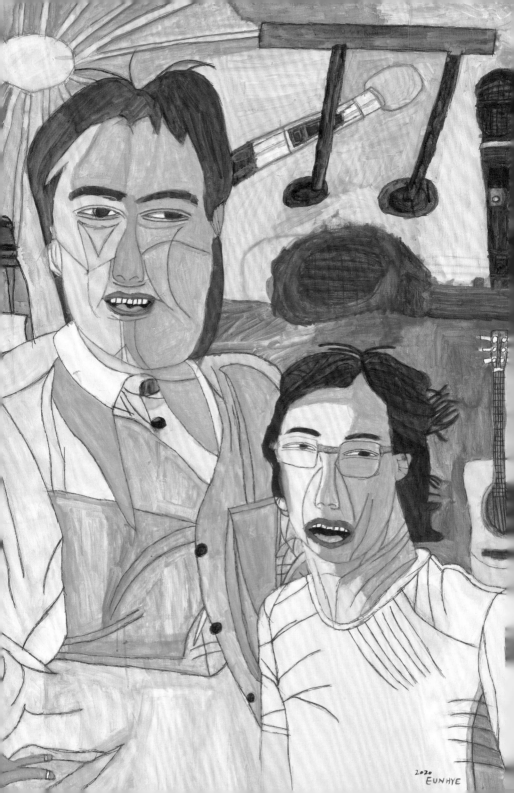

2020
EUNHYE

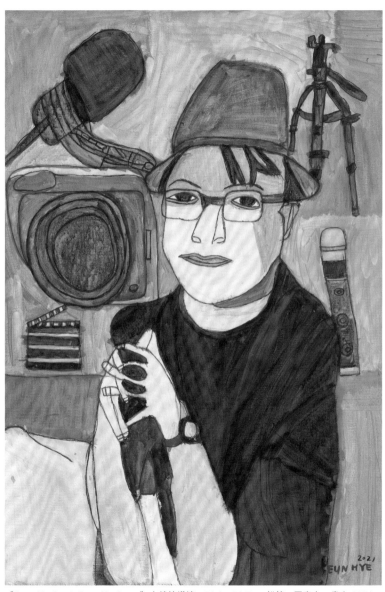

《Free My Soul, Free My Song》玄鎮植導演　50.2×72.5cm 鉛筆、壓克力、畫布 2021

歌手光與鹽〈老朋友〉　97×130cm 鉛筆、壓克力、畫布 2020

聽著安靜的音樂

一個人時，我會靜靜地聽著音樂。

邊喝著美式咖啡，邊聽著音樂。

躺著準備入睡，睡意襲來時，聽著音樂。

變得憂鬱時，配一杯熱茶，聽著音樂。

儘管時鐘的指針走了又走，我聽著音樂。

翻著一張一張的日曆，我聽著音樂。

真的好睏啊，

啊～聽到音樂後，

就算頭髮沙沙作響，我還是聽著音樂。

沉沉入睡時，聽見小鳥吱吱喳喳的音樂聲，

就像做夢一樣。

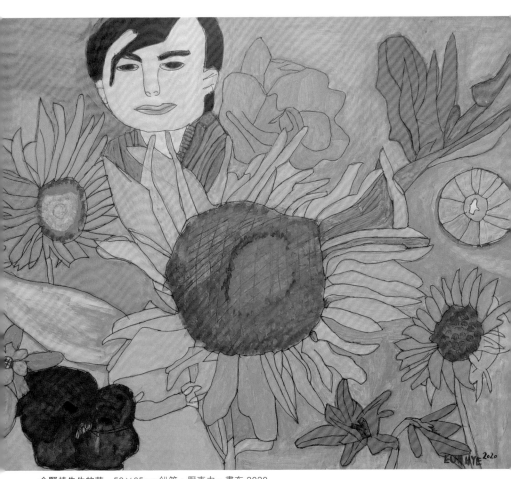

金賢植先生的花　53×65cm 鉛筆、壓克力、畫布 2020

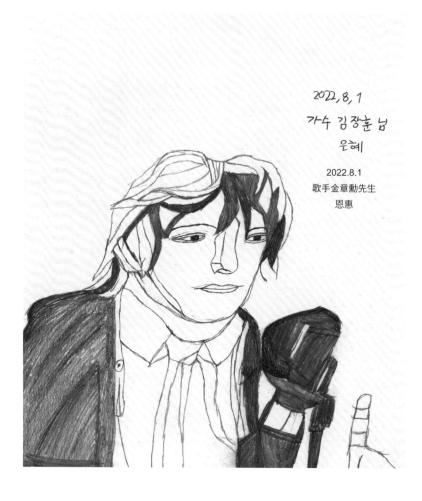

2022, 8, 1
가수 김장훈 님
은혜

2022.8.1
歌手金章勳先生
恩惠

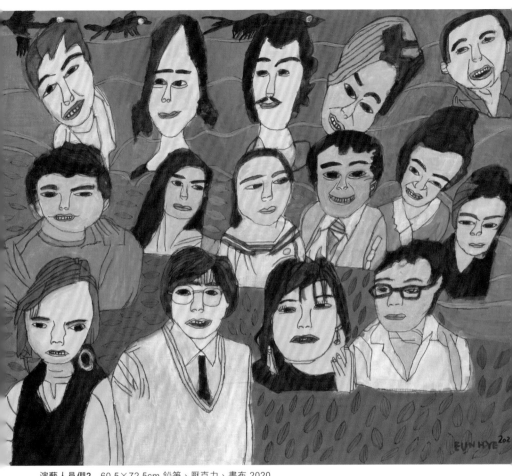

演藝人員們2　60.5×72.5cm 鉛筆、壓克力、畫布 2020

金光石叔叔

我親愛的金光石叔叔，

聽來聽去還是會想起，

真的好愛，

謝謝您讓我聽到您的歌，

好想見您，叔叔。

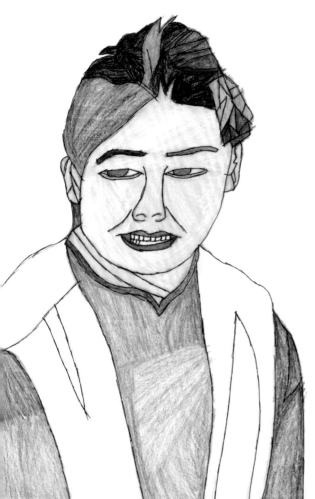

金光石　27.3×39cm 鉛筆、色鉛筆、紙 202

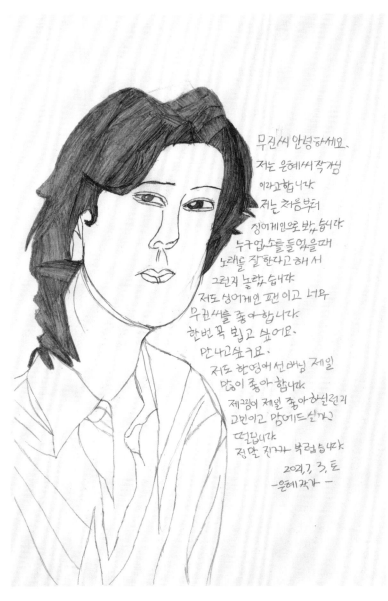

茂珍你好，我是恩惠畫家。我從一開始就有收看《Sing Again》，聽到〈有人在嗎〉時，可能是因為唱得很好吧，讓我嚇了一跳，我也是《Sing Again》的粉絲，非常喜歡茂珍。非常想見你一面，想見到你。我也最超級喜歡韓英愛前輩。我很擔心不曉得你會很喜歡我的畫嗎？會滿意嗎？好緊張。真的真的很羨慕你。

2021.7.3.星期六　—恩惠畫家—

一日是緣分，

時間是緣分，

愉快地度過是緣分，

無法忘記笑容的模樣是緣分，

請成為讓大家問候的緣分吧。

幸福的臉孔們

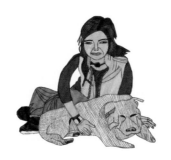

如果我重新出生，會怎麼樣呢？

如果我重新出生　誇飾畫

如果我重新出生　畫家

如果我重新出生　漫畫家

如果我重新出生　藝術

如果我重新出生　生孩子。

如果我重新出生　去當偶像。

如果我重新出生　日子到了。

如果我重新出生　要做什麼呢？

如果我重新出生　做什麼呢？

如果我重新出生　大人

如果我重新出生　做什麼呢

如果我重新出生　當畫家。

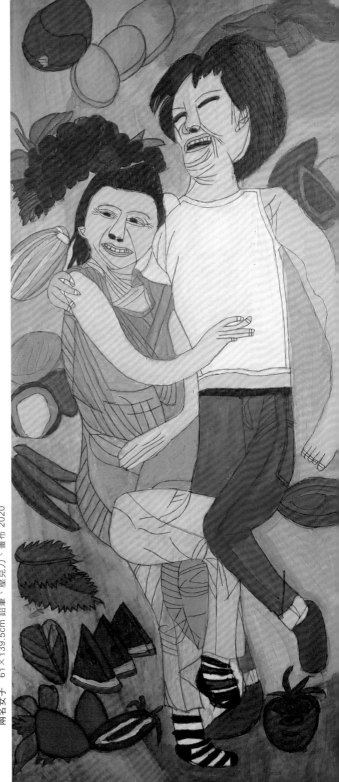

兩名女子　61×139.5cm 鉛筆、壓克力、畫布 2020

「請幫我畫漂亮一點。」

2019, 4, 24
크리스, 효동
정동, 도현, 수지남
　　은혜
혜

2019.4.24
Chris、孝東、敬東、
道賢、秀智
恩惠

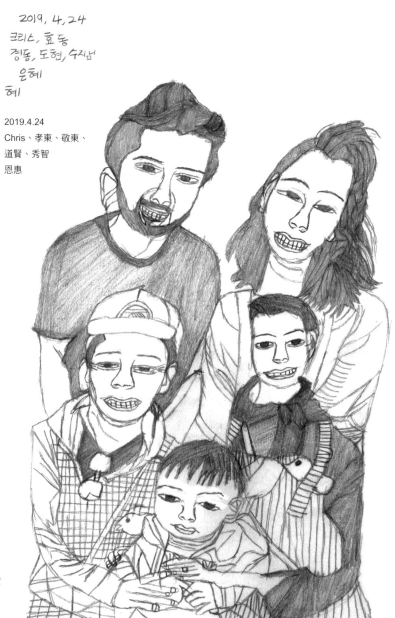

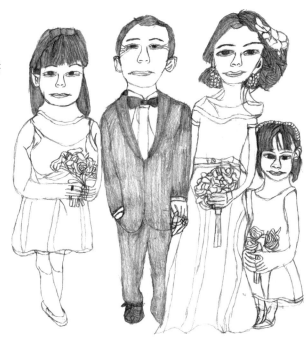

2019. 3. 1
김석환님 가족
은혜

2019.3.1
金錫煥一家
恩惠

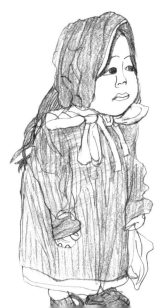

2017. 2. 19
강오아 양
랑
은혜

2017.2.19
姜ORA小妹妹
恩惠

你可以的

不要放棄

不要覺得累

不要勉強

那麼就可以了。

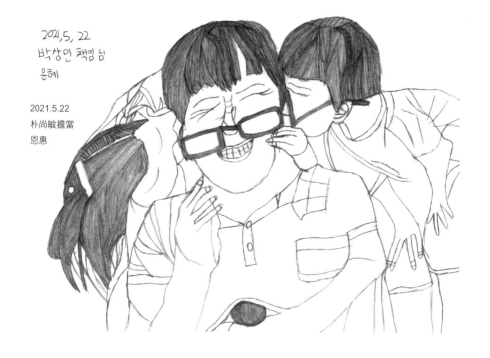

2021.5.22
朴尚敏擔當
恩惠

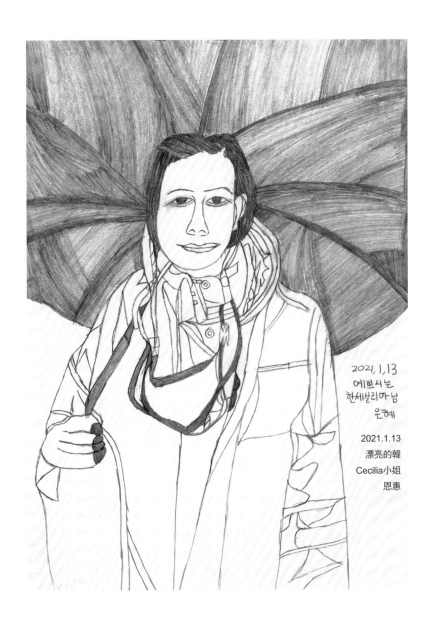

2021, 1, 13
예쁘시는
한세실리아님
은혜

2021.1.13
漂亮的韓
Cecilia小姐
恩惠

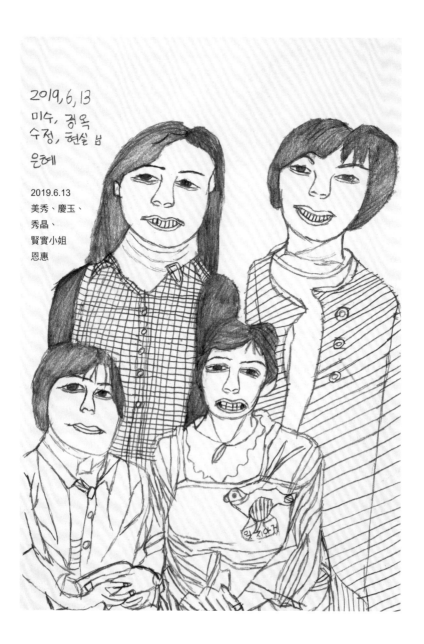

2019, 6, 13
미수, 경옥
수정, 현실 님
은혜

2019.6.13
美秀、慶玉、
秀晶、
賢實小姐
恩惠

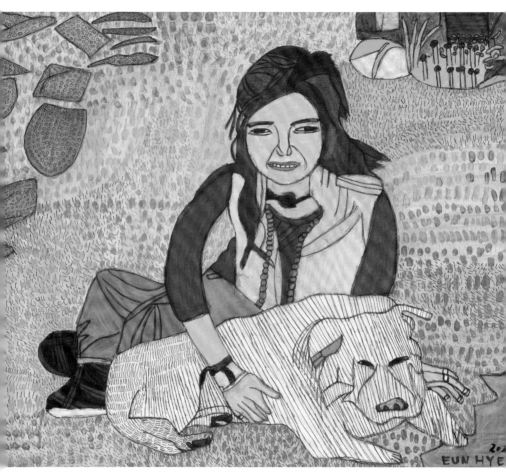

濟州島**Tashidelek和Bim**　65×53cm 鉛筆、壓克力、畫布 2020

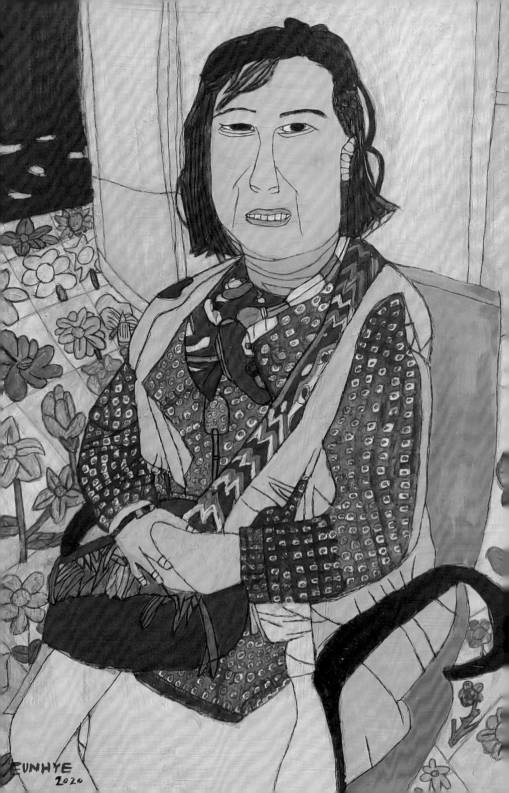

女王李京兒老師　52.5×72.5cm 鉛筆、壓克力、畫布 2020

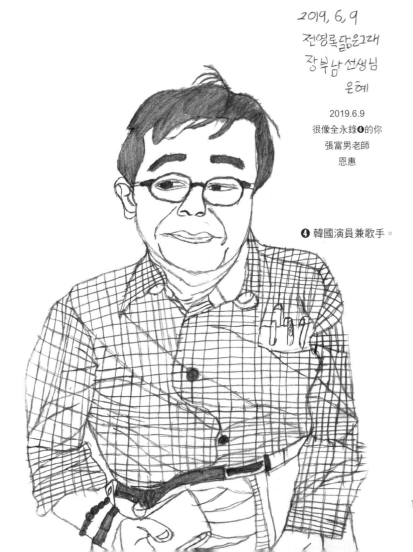

2019, 6, 9
전영록닮은그대
장부남 선생님
은혜

2019.6.9
很像全永錄❹的你
張富男老師
恩惠

❹ 韓國演員兼歌手。

2019.4.21
李泰鈞小弟弟
恩惠

2019, 4, 21
이태균 군
은혜

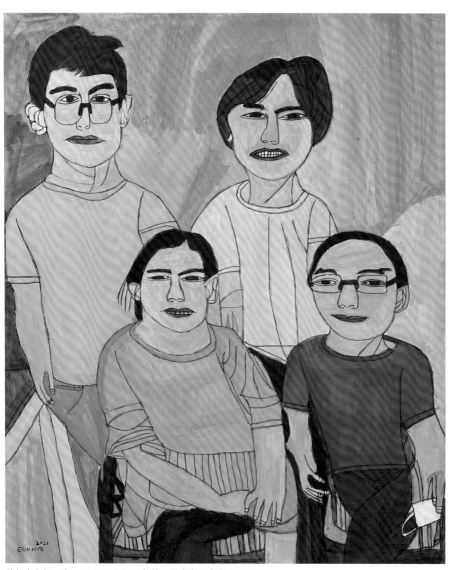

朴仁容老師一家　60.5×72.5cm 鉛筆、壓克力、畫布 2021

落葉

秋天的落葉飄落下來，

落葉在中秋節飄落下來，

歲月的落葉飄落下來，

滿溢著愛的落葉飄落下來，

輕輕擺動的落葉飄落下來，

喝著美式咖啡時，記憶的落葉飄落下來，

打造回憶的落葉一片片一片片飄落下來。

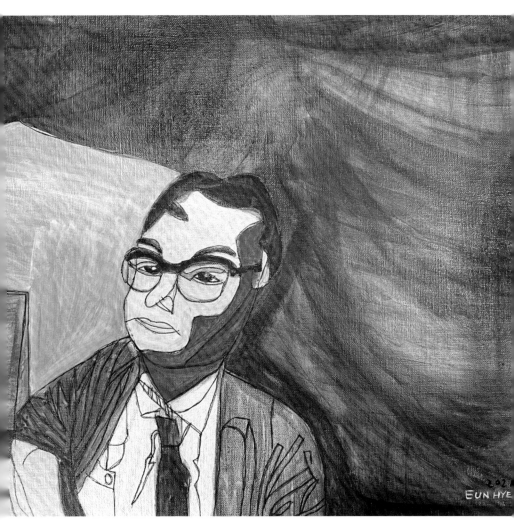

給我大麥黃花魚的泰勇先生　60.5×45.5cm 鉛筆、壓克力、畫布 2021

「已經很漂亮了嘛！」

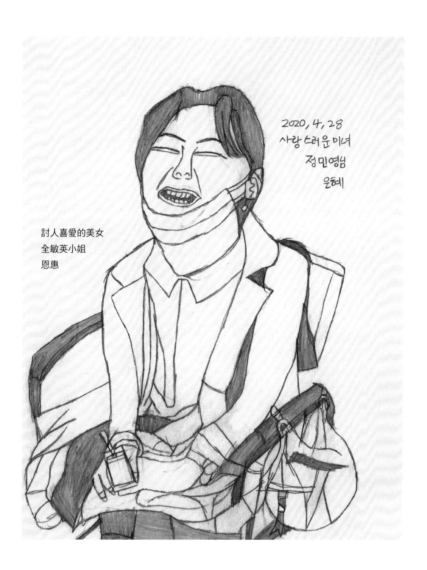

2020, 4, 28
사랑스러운 미녀
정민영님
은혜

討人喜愛的美女
全敏英小姐
恩惠

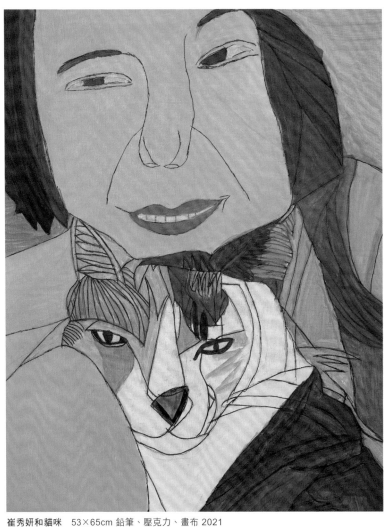

崔秀妍和貓咪　53×65cm 鉛筆、壓克力、畫布 2021

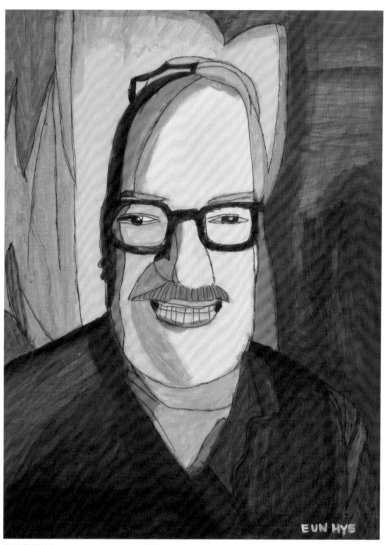

巴西藝術總監Papa　50×60.7cm 鉛筆、壓克力、畫布 2021

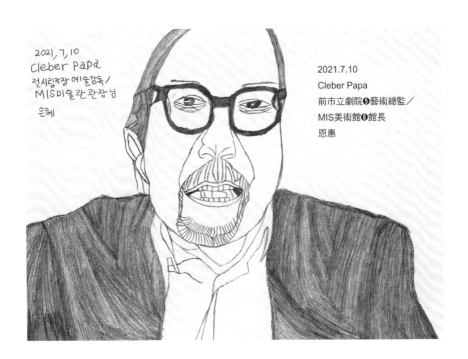

2021, 7, 10
Cleber Papa
전시립극장 예술감독／
MIS미술관관장님

은혜

2021.7.10
Cleber Papa
前市立劇院❺藝術總監／
MIS美術館❻館長
恩惠

❺ 指巴西聖保羅市立劇院。
❻ Museum of Image and Sound。

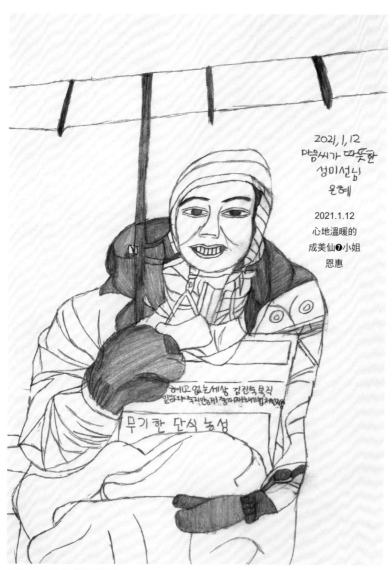

沒有解僱的世界 金珍淑復職
制定防止工作中死亡等嚴重事故企業懲罰制度
無限期絕食靜坐

❼韓國綠色黨聯合營運委員長。

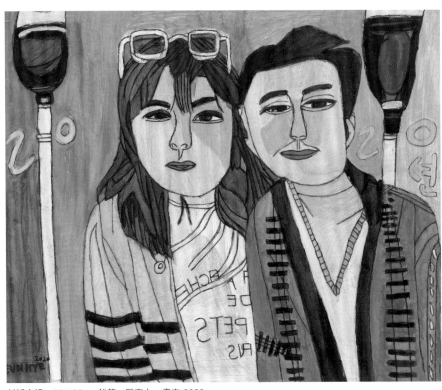

新婚夫婦　53×65cm 鉛筆、壓克力、畫布 2020

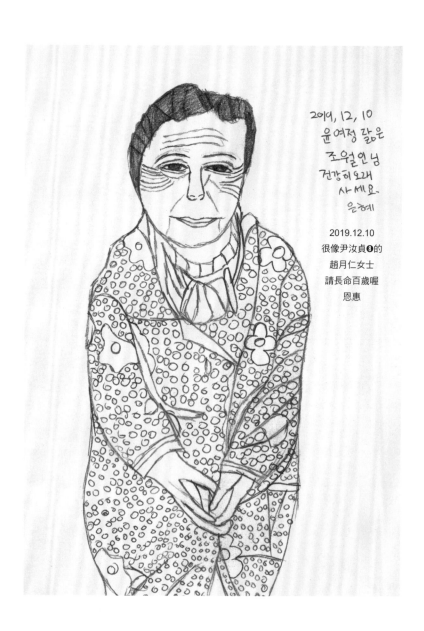

2019, 12, 10
윤여정 같은
조월인 님
건강히 오래
사 세요.
은혜

2019.12.10
很像尹汝貞❽的
趙月仁女士
請長命百歲喔
恩惠

　❽ 韓國資深影后。

傳遞只屬於我的緣分

因緣分而相遇的是緣分

令人開心的相遇也是緣分

高興地迎接是緣分

忘記的話，不管發生什麼事也是緣分

就算分開了也好好道別是緣分

一日是緣分

時間是緣分

愉快地度過是緣分

無法忘記笑容的模樣是緣分

請成為讓大家問候的緣分吧。

2018.12.19
민식 군
　　　은혜

2018.12.19
敏植小弟弟
恩惠

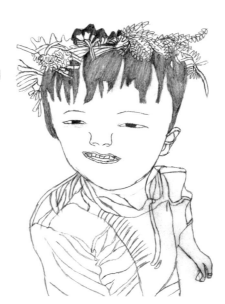

2018.12.21
태희 양
　　　은혜

2018.12.21
泰熙小妹妹
恩惠

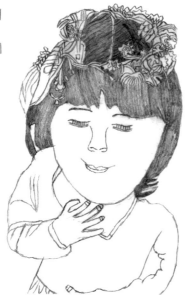

2018.12.20
홍 양
　　은혜

2018.12.20
洪小妹妹
恩惠

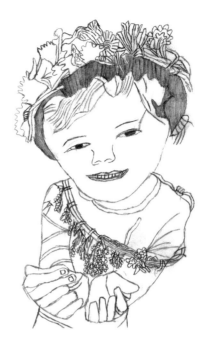

2018.12.14
예성 양
　　은혜

2018.12.14
藝星小妹妹
恩惠

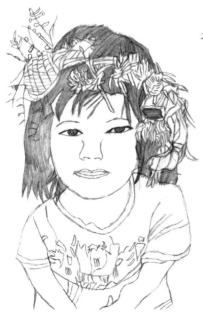

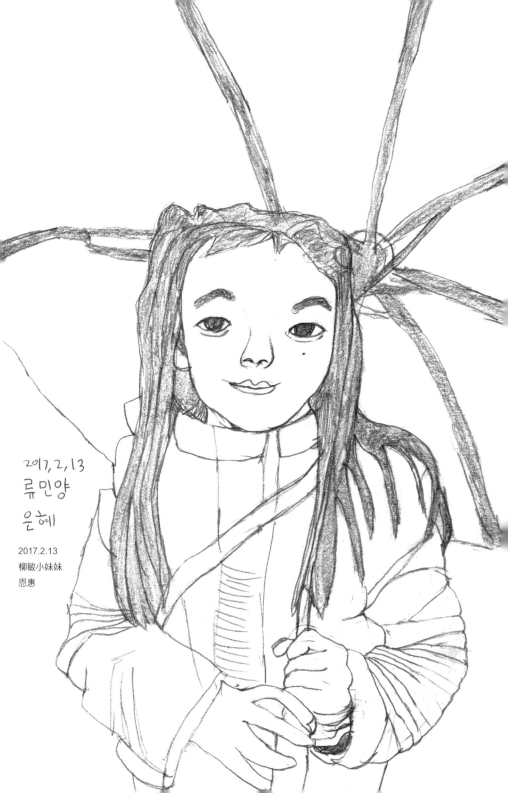

2017,2,13
류민양
은혜

2017.2.13
柳敏小妹妹
恩惠

為什麼要看淘氣的天使呢

我為什麼？

為什麼會喜歡小孩子呢？

因為上癮了所以看了又看，

一直想起來的話，又想看了。

現在也看得到嗎？

小孩子總是浮現在我腦海，

每次想起來的時候，就會看見。

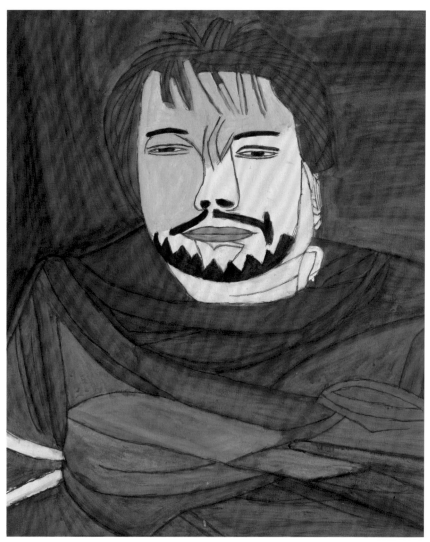

舞台劇演員熙哲哥哥　45.5×53cm 鉛筆、壓克力、畫布 2022

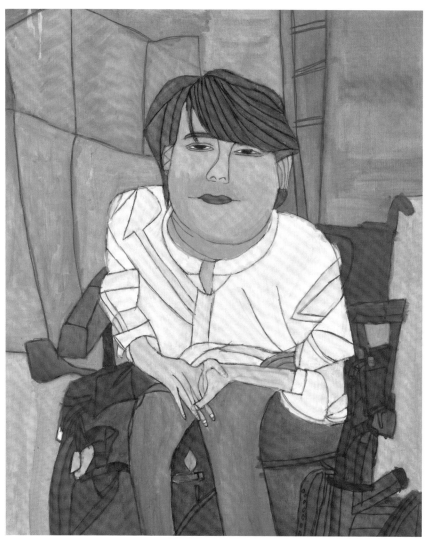

舞台劇演員智秀姊姊　50×72.7cm 鉛筆、壓克力、畫布 2022

謝謝

謝謝你對我說好聽的話，

我真的很驚訝你會稱讚我，

我是你的我，

我不會拋棄你，

謝謝你對我笑的時候，

謝謝跟我在一起的時候。

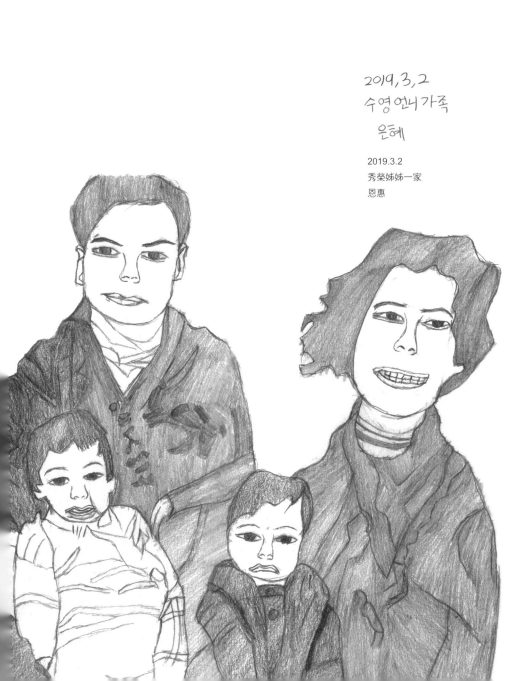

2019,3,2
수영 언니 가족
은혜

2019.3.2
秀榮姊姊一家
恩惠

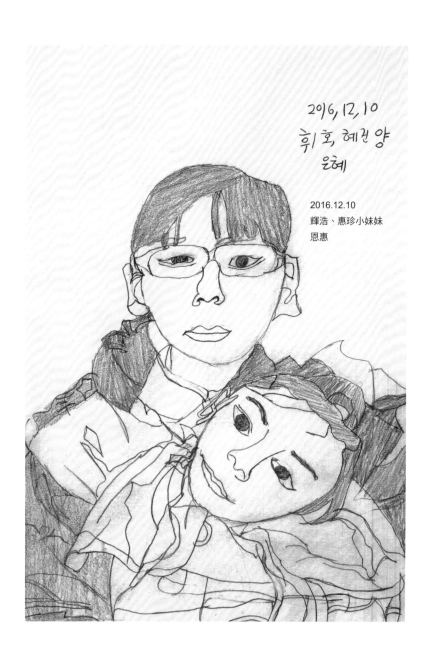

2016.12.10
휘호, 혜런 양
은혜

2016.12.10
輝浩、惠珍小妹妹
恩惠

春夏秋冬

春天來了，清新空氣涼爽的風

夏天來了，和藍藍天空一樣涼爽的風

秋天是像河邊的風一樣涼爽的風

冬天就像冷冷的天一樣，散發著冬天的香氣。

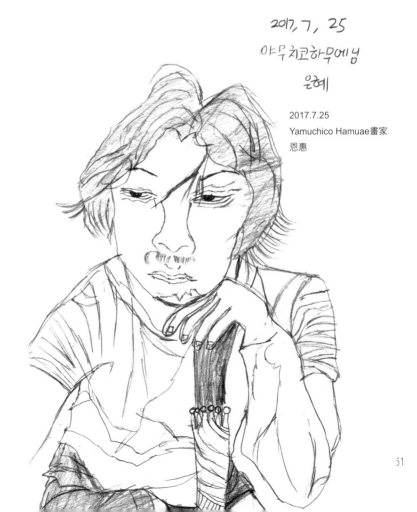

2017.7.25
Yamuchico Hamuae畫家
恩惠

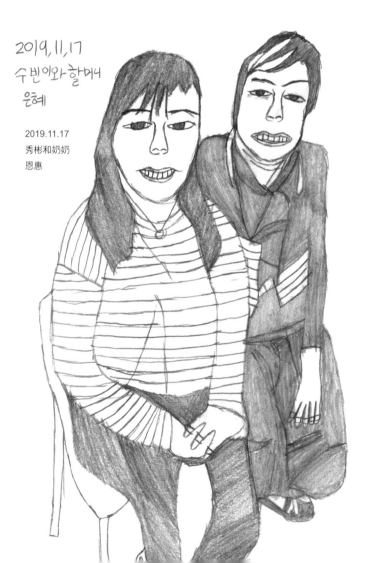

2019,11,17
수빈이와 할머니
은혜

2019.11.17
秀彬和奶奶
恩惠

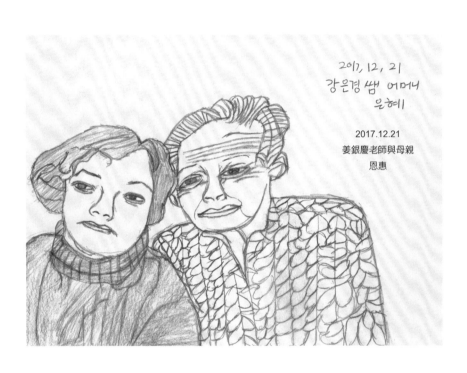

2017, 12, 21
강은경 쌤 어머니
은혜

2017.12.21
姜銀慶老師與母親
恩惠

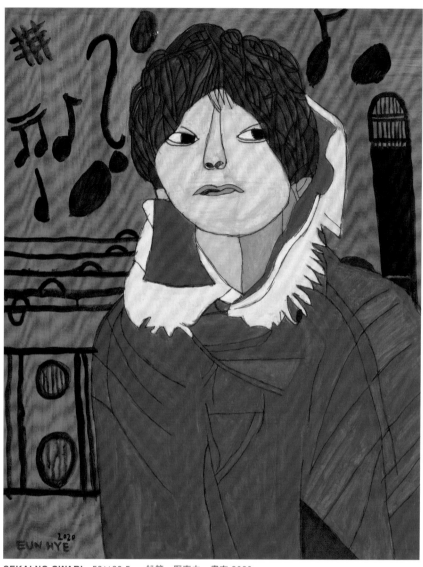

SEKAI NO OWARI 50×60.5cm 鉛筆、壓克力、畫布 2020

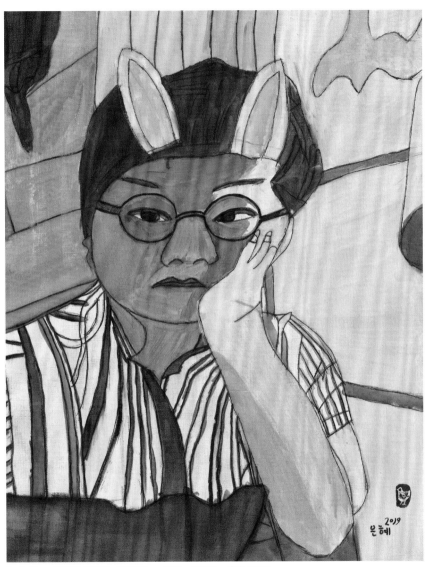

Petit Rosa咖啡師金藝瑟　53×65cm 鉛筆、壓克力、畫布 2019

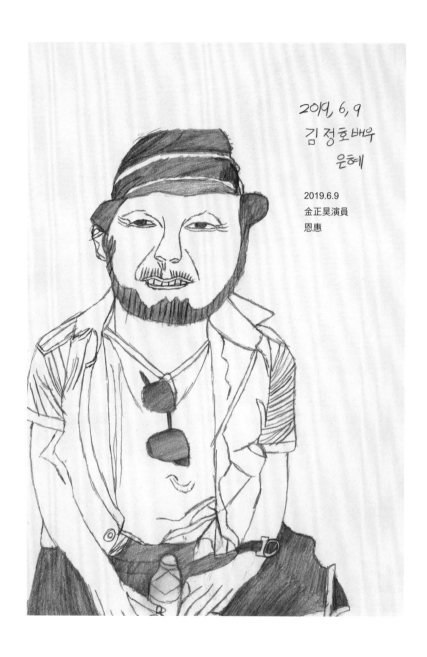

2019, 6, 9
김 정호배우
은혜

2019.6.9
金正昊演員
恩惠

眼淚

難過的時候為什麼會流眼淚？

笑的時候很開心為什麼也會呢？

我也不知道。

是因為每個人都有眼淚嗎？

我也有了。

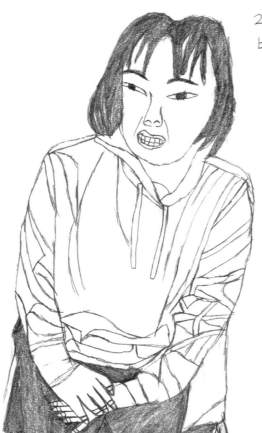

2020.2.19
朴世美小姐
恩惠

2019,10,6
김은숙님 가족
행복하세요.
은혜

2019.10.6
金恩淑一家
要幸福喔
恩惠

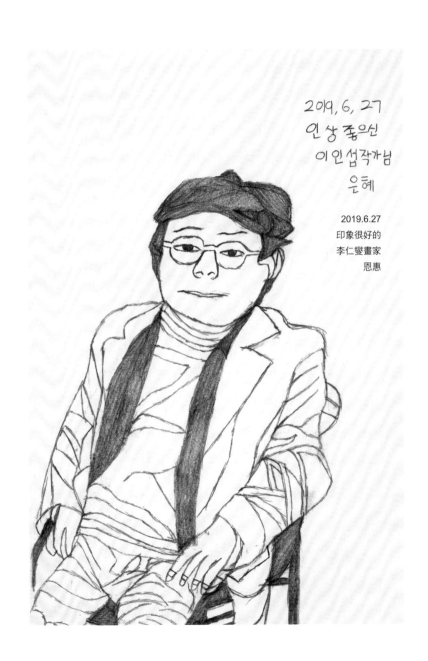

2019, 6, 27
인상 좋으신
이인섭작가님
은혜

2019.6.27
印象很好的
李仁燮畫家
恩惠

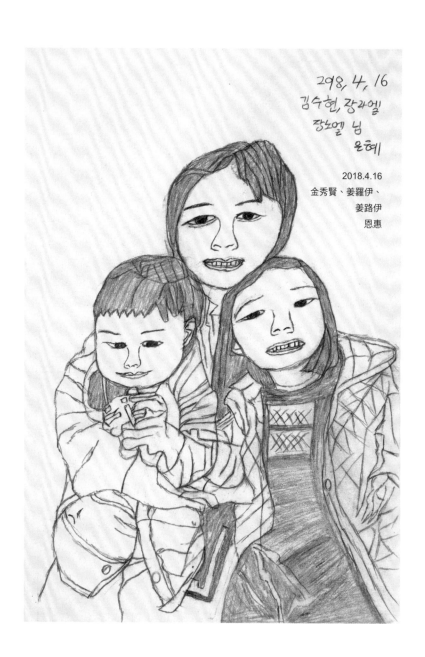

2O98, 4, 16
김수현, 강라엘
장노엘 님
은혜

2018.4.16
金秀賢、姜羅伊、
姜路伊
恩惠

如果能用不同的模樣重新再來就好了

15歲的我很健康，做了整形手術後，

想要從頭到腳改變我的外貌。

內心跟情感也都能改變就好了，

個性也能變得苗條就好了。

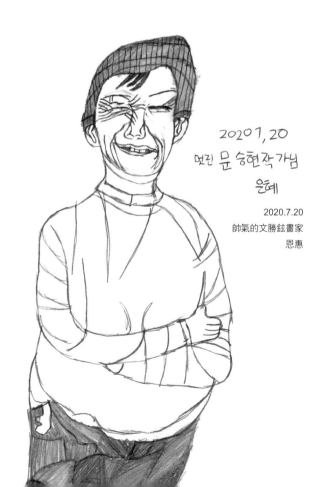

2020.7.20
帥氣的文勝鉉畫家
恩惠

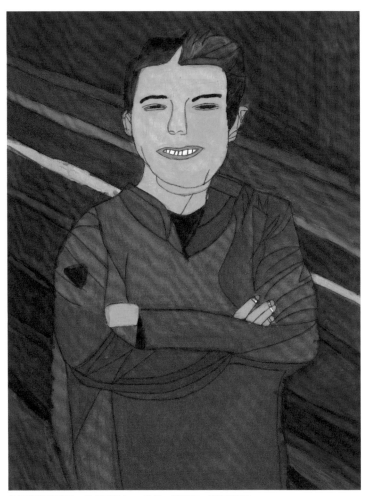

帥氣的犀燁哥哥　45.5×60.5cm 鉛筆、壓克力、畫布 2022

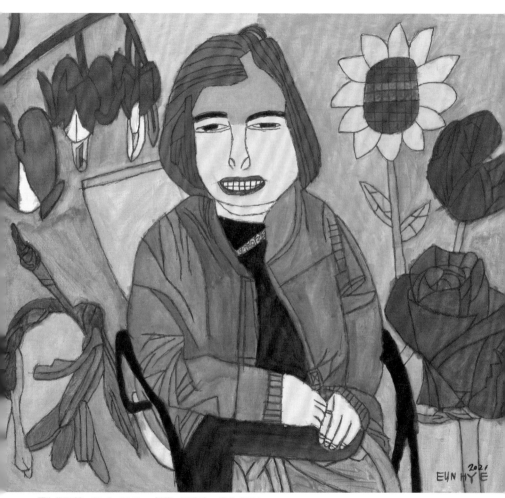

張仁淑阿姨　72.5×60.5cm 鉛筆、壓克力、畫布 2021

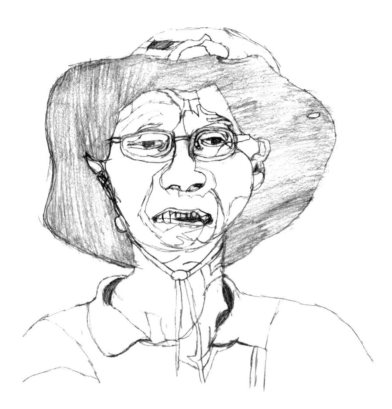

2016, 9, 28
한 상옥목사님
은혜그림

2016.9.28
韓相玉牧師
恩惠畵

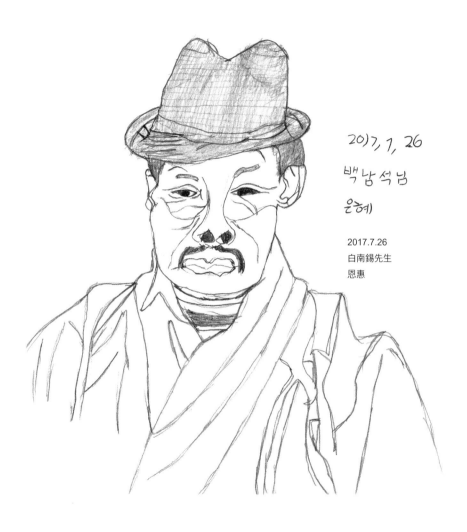

2017, 7, 26
백남석님
은혜)

2017.7.26
白南錫先生
恩惠

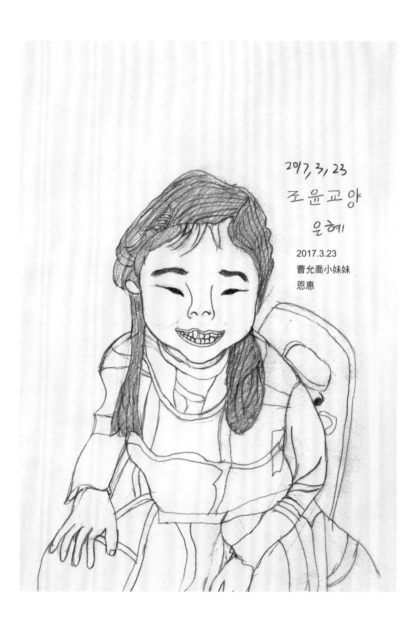

2017, 3, 23
조윤교양
은혜

2017.3.23
曹允喬小妹妹
恩惠

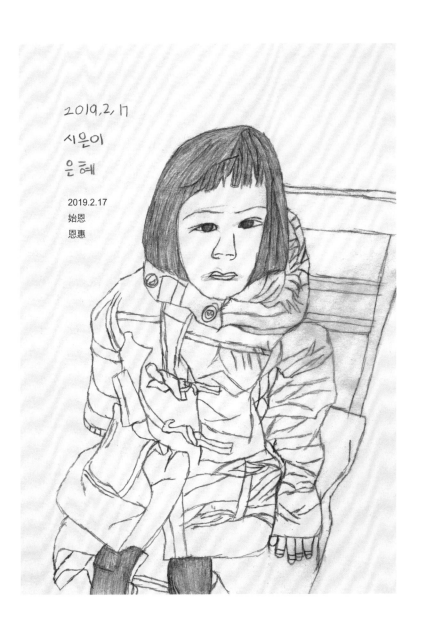

2019.2.17
시은이
은혜

2019.2.17
始恩
恩惠

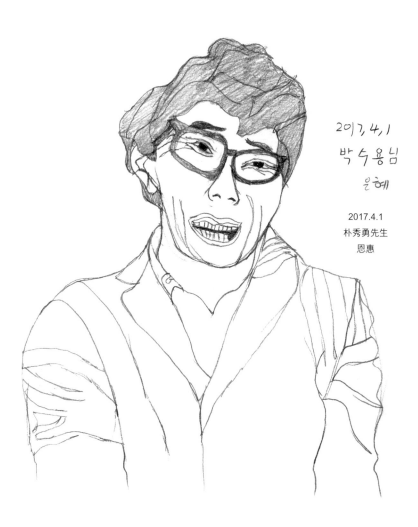

2017,4,1
박수용님
은혜

2017.4.1
朴秀勇先生
恩惠

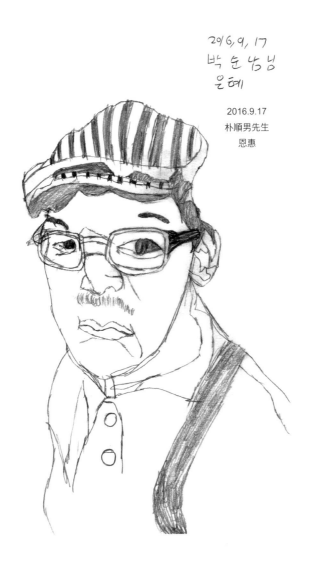

2016, 9, 17
박 순 남 님
은혜

2016.9.17
朴順男先生
恩惠

再見

所謂的再見是？

每個人相遇的話，都會再次分開，

所有的人都會開心地相互迎接然後忘記對方嗎。

即使再次見面時，最後也是要告別，

慢慢分開的意思，

再見。再見。

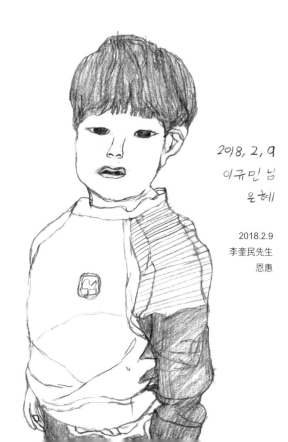

2018.2.9
李奎民先生
恩惠

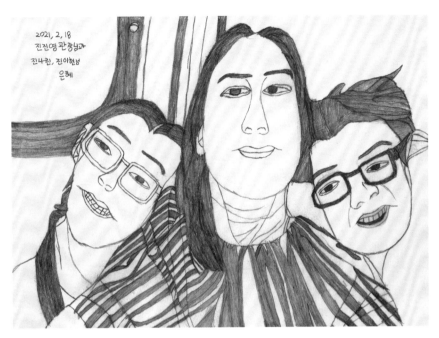

2021.2.18
陳真英館長和
陳娜琳、陳怡賢小姐
恩惠

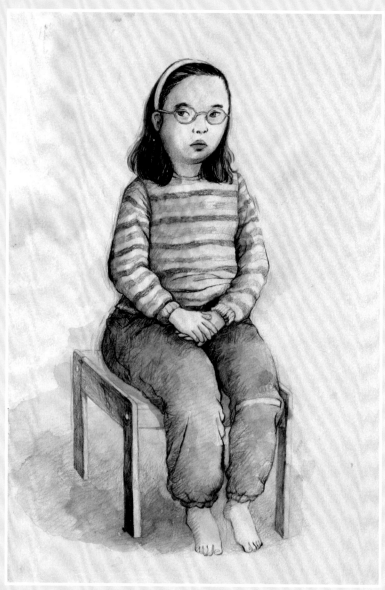

張賢實畫的〈我10歲的女兒鄭恩惠〉 2001

帶著身心障礙出生的大女兒恩惠，

僅管很多人都感到擔憂，

但這個總是開朗、朝氣蓬勃的孩子，

不同於一般人所想的會讓媽媽很辛苦，

反而是為媽媽的人生帶來希望的女兒。

2014年，恩惠找不到工作，

就在我的畫室裡，

以一個月30萬韓元的薪水開始工作。

恩惠只要一有空閒，

就會坐在孩子們當中開始畫畫，

後來乾脆就不工作，只顧著畫畫了，

最後我還是幫恩惠準備了位置，

有了自己位置的恩惠，

便開始正式專心畫畫。

是孤獨成為她的力量嗎？

恩惠一天天畫出越來越棒的畫，

看著恩惠，我理解到，

發展遲緩人士或許可以透過藝術來獲得新生，

近距離目睹一個人生活的轉變，

是多麼讓人振奮的感動啊。

2016年11月 看著25歲恩惠的媽媽張賢實

「重新出生也要畫畫！」

微妙地令人感動的恩惠畫作〈你的臉〉

tvN電視劇《我們的藍調時光》開播後，飾演英希的恩惠在劇中登場前，我內心感到忐忑不安，「如果大眾不想看到恩惠唐氏症的臉，然後轉台的話怎麼辦？」然而這樣的擔憂，隨著恩惠的自信登場，也隨之煙消雲散了。現在的恩惠已經搖身一變，成為受到全民喜愛的身心障礙者演員和畫家。

恩惠和我的緣分要從26年前的1996年開始說起，曾在《韓民族日報》繪製插畫的張賢實畫家，坦蕩蕩地帶著那個任何人都看得出來是唐氏症的女兒恩惠，出現在報社編輯部。當時的我是《韓民族日報》的記者，正以「打破刻板印象」為主題寫著報導，這對母女立刻吸引了我的注意。在撰寫那篇報導的同時，也和恩惠變得親近起來，當時恩惠6歲，我則是36歲。

轉眼過了20多年，我辭去了27年的職場工作，正式開始畫畫的時機，很神奇地正好跟恩惠開始畫畫的時機吻合。我們相似的地方真的很多，像是沒有接受正式的美術教育，一整天只要畫畫就行，大多是在家裡以外的地方畫畫，以及，畫畫都改變了我們的人生。

2016年，在那個只販售手作商品的京畿道楊平汶湖里河邊市集，恩惠掛上了「你的臉」的招牌，開始幫人們繪製肖像畫，至今已經畫了5千多張臉孔。身為發展遲緩人士，是否能畫出一般人看不見的線條？或是有著特殊的能

力，能揭露那個人內心的真實面孔呢？總而言之，恩惠所繪製的那些「你的臉」，都是那樣地貼近本質、令人著迷，且微妙地讓人感動。一邊畫著畫，恩惠也出現了戲劇性的變化，原本因為自己的外貌，對於他人視線感到不適的「視線恐懼症」還有「思覺失調症」幾乎都消失了。因為人們的臉不再對她投以奇怪的目光，而是說著「要把我畫漂亮一點唷」，坐在她眼前的5千多張臉孔，看著恩惠燦爛地笑著。面對那些坐在跟前請她畫畫的人，恩惠拋出接連的讚美：「你長得非常帥氣啊！」「真的很好看！」對她來說，畫畫就是強而有力的「療癒」。

「我為什麼這樣呢？／我孤獨、害怕／為什麼我生來就有身心障礙／不該生下我的、不該來到這世上／我好邊緣、沒有一起玩的朋友／我的人生真的太辛苦了」2015年寫下這樣詩句的恩惠，多虧了畫畫，有了顯著的改變，再加上出演電視劇，湧來人們無數的愛和關注，對於恩惠和恩惠的畫，又會帶來多麼豐富的變化呢？我已經開始滿懷期待了。本書彙集了恩惠從2013年的第一個作品至今所繪製的代表性作品和文字，對於陷入恩惠魅力的粉絲來說，這是她拋出的溫暖問候，也是一份寶石般的禮物。我再一次問了恩惠，那個和我差了30歲的珍貴友人，同時也是繪畫對手的她。

「恩惠！畫畫開心嗎？」

「嗯！很好玩！下輩子也要畫畫！」

金美瓊（西村屋頂畫家）

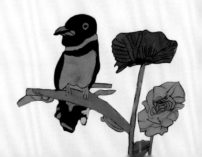

你的臉 니 얼굴

作　　者　鄭恩惠（정은혜）
譯　　者　黃薇之
裝幀設計　Dinner Illustration
內頁排版　Dinner Illustration
責任編輯　王辰元
校對協力　林瑋婷

發 行 人　蘇拾平
總 編 輯　蘇拾平
副總編輯　王辰元
資深主編　夏于翔
主　　編　李明瑾
行銷企畫　廖倚萱
業務發行　王綬晨、邱紹溢、劉文雅

出　　版　日出出版
　　　　　新北市 231 新店區北新路三段 207-3 號 5 樓
　　　　　電話：（02）8913-1005 傳真：（02）8913-1056
發　　行　大雁出版基地
　　　　　新北市 231 新店區北新路三段 207-3 號 5 樓
　　　　　24 小時傳真服務：（02）8913-1056
　　　　　Email：andbooks@andbooks.com.tw
　　　　　劃撥帳號：19983379　戶名：大雁文化事業股份有限公司

初版一刷　2024 年 6 月
定　　價　480 元（平裝）、580 元（精裝）
I S B N　978-626-7460-47-4（平裝）
I S B N　978-626-7460-48-1（精裝）
I S B N　978-626-7460-44-3（EPUB）

國家圖書館出版品預行編目 (CIP) 資料

你的臉 / 鄭恩惠著；黃薇之譯 . -- 初版 . -- 新北市：
日出出版：大雁出版基地發行 , 2024.06
　面；　公分
譯自：니 얼굴
ISBN 978-626-7460-47-4（平裝）
ISBN 978-626-7460-48-1（精裝）
1. 繪畫 2. 畫冊

947.5　　　　　　　　　　　113007067